U0110696

大展好書　好書大展
品嘗好書·　冠群可期

圍棋輕鬆學

29

圍 棋
實戰攻防 18 題

馬世軍 編著

品冠文化出版社

前　言

　　本次精心挑選了十八道題，有多方面的講解，希望大家喜歡。

　　逃出在雙方受到威脅的時候，如何抓住對方的弱點及己方的援軍，巧妙地讓己方無恙；在七零八落時如何選點成為令人矚目的一點？哪一點最重要？活棋，有的人以為容易，有的人認為難，就看你的眼光了?!當對方空投時正解也許就只有一個，如果一心殺棋，反為不妙。

　　殺一塊棋並非易事，如讓對方出頭，活出一大部分，就很麻煩；殺棋很緊密，這一點要小心；當對方想封鎖己方逼己方活棋時能反擊最好不過了，能將對方的棋吃下更好；對方想殺己方的棋，己方當然要反擊，能活出或逃出都是不錯的謀生方式；當對方點入想獲取利益時是讓出一部分爭搶先手還是盡力殺點入子呢？請大家各自考慮吧！

　　對方打入後如果能吃住最好，但變化總是不斷地發生，一點小疏忽都會改變局面；在對方的銅牆

鐵壁中能活下來就是一個奇蹟，一點希望也不能放過，成劫也不錯；當對方圍成大空時如何著手破空，治孤用靠也許大家不陌生，但破空用靠就不多了；在對方子力包圍中既要顧及聯絡，又要抓住對方薄弱的中斷點，如何衝擊成為焦點；在己方有小棋不活時去殺對方的大棋，是一種明智的選擇，就算殺不死，也能走厚，對己方大為有利；對縹渺不定的棋要補嗎？不用補的棋多花一手實在可惜，該補的棋不補則有可能被殺的。

在本書面市之際，作者對黎榮佳、邱兆淇、龔正勇、龍起華、周威、唐向東、李惠廣、畢偉軍、董康輝等老師所給的幫助表示深深的感謝！受作者水準所限，書中難免存在錯誤和不當，敬請廣大讀者批評指正。若讀者看完本書有所啟迪或棋力提高，對死活又有了一番新的認識，筆者與其同樂。

馬世軍

目　錄

第一題　逃　出

圖1-1　△刺，黑當怎麼走？黑左、下兩塊棋受到考驗，如何化險為夷？這一手棋確實凌厲，應對不好就要吃虧的。

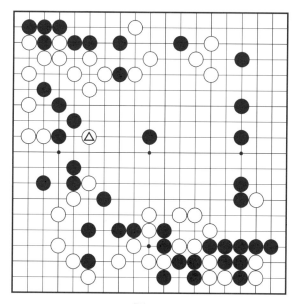

圖1-1

圖1-2　④後A、B必得其一，黑不成功，黑❶尖的下法並不好，白④退後黑難辦。

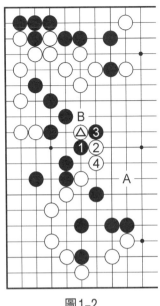

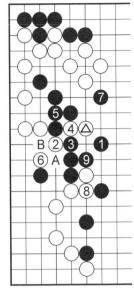

圖1-2 圖1-3

圖1-3　黑❶飛後②扳不行嗎？白⑧接上似乎有問題，黑❾後黑得到處理。但❶是否能解決問題，以後再談……

⑥後黑A白B先交換。

圖1-4　❶，❸不行，④罩後下邊5子危險？黑❺、❼、❾、⓭、⓯俗手後可活可逃。

圖1-5　黑不行，❸可考慮A斷，複雜，見下圖。白想用扭羊頭的方法使兩邊都出頭，但⑧斷後不好走。

圖1-6　⓯不能走16位，否則白15位叫吃，黑不行。本圖黑仍不行。其中白⑩可下21位。

圖1-7　❶跳也不行，考慮到這點也許有點可笑，可有時也是盲點。黑❶跳希望白②在7位粘，但以下白收穫大。

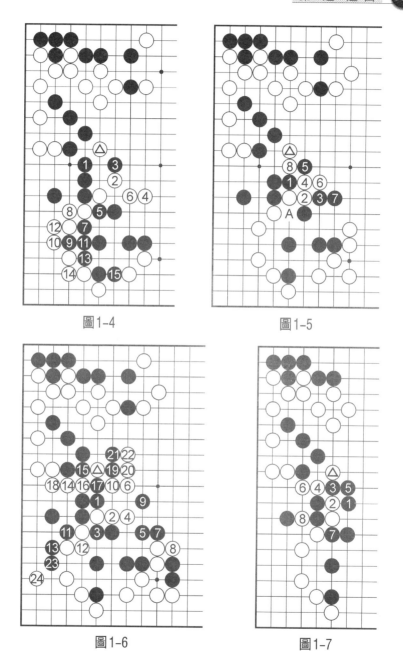

圖1-4

圖1-5

圖1-6

圖1-7

圖1-8　本圖白不行，⑧可10位尖，見下圖。白⑧飛後給了黑❾、⓫沖斷的機會，黑中腹有子接應，白⑧不行。

圖1-9　照本圖，白不行，可⑫另有下法，見下圖。

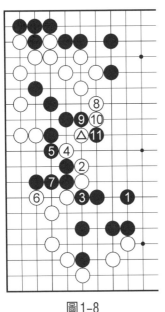

圖1-8

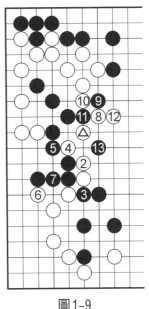

圖1-9

圖1-10　⑳後白先手也吃不了下邊的黑棋，白不行嗎？白⑧向內跳，怎麼樣？試一試吧，本圖㉚下得不好，當下33位，白不行。

圖1-11　⑱出頭後左邊一塊黑棋淨死。❾當再思考。

圖1-12　⓫後黑可活，或逃出。其實白⑧只要9位壓就可以了。

圖1-13　其實很簡單，❶跳②跨黑已很難辦。

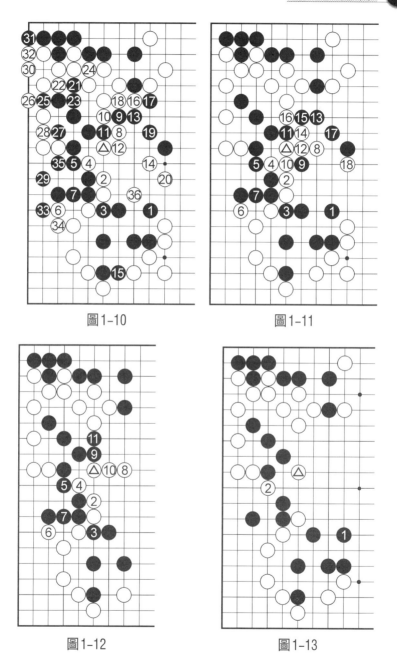

圖1-10

圖1-11

圖1-12

圖1-13

圖1-14　**❸**以下奮力逃出，但仍然不行，**⑩**以後A、B必得其一。

圖1-15　**❶**斷怎麼樣？

圖1-16　**❸**如飛，則不行，以下4子被吃。

圖1-14

圖1-15

圖1-16

圖1–17　❸如長，不願被吃，白④連上是先手，白⑥枷後黑如7碰，白A扳擔心B斷，但白可B長出，黑C扳出無用，這樣黑不行。

圖1–18　❸挖，以下形成劫爭。黑在下邊能否活呢？

圖1–19　（圖1–18中❶—⑩後）黑仍不活，比圖1–17劫爭更差。

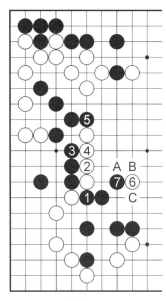

圖1-17

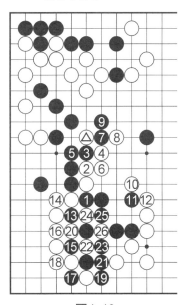

圖1-18

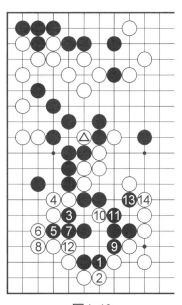

圖1-19

圖1-20 （也是圖1-17❶—❿後）如圖則可淨活，可⑭。⑯另有棋。⑭可19位，以下❶、⑱、A、B、C、D、❶、E，黑不行。即使⑭跟著應，黑仍不行，可黑❸也可變，❸走17位，見下圖。

圖1-21 黑可活，⑭走A見下圖。

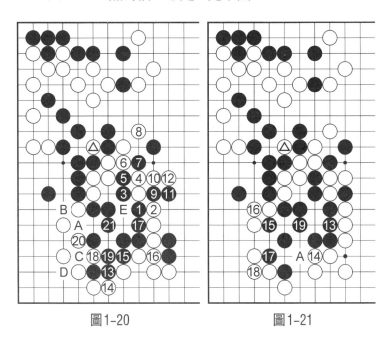

圖1-20　　　　　　　　　　圖1-21

圖1-22 黑㉓後，A、B得一，白不行，讓我們看看其他下法。

圖1-23 與圖1-3不同的是❸退而非斷，讓我們看一下結果如何？⑭後黑顯然不行。

圖1-24 ❶壓怎麼樣？稍微改變一下思路。

圖1-25 黑可行，可是白方除了②，沒有手段了嗎？

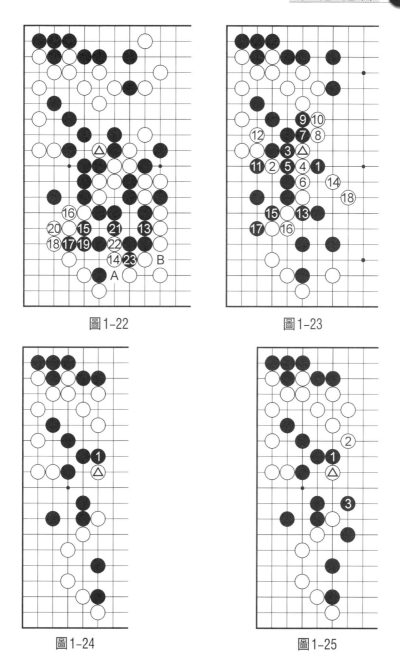

圖1-22

圖1-23

圖1-24

圖1-25

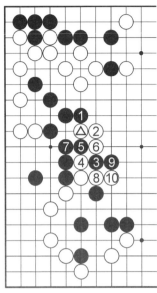

圖 1-26　白②冷靜地退，黑不行。

圖 1-27　黑也跟著冷靜地退，再改變，結果如何？

圖1-28　黑仍不行。

圖1-26

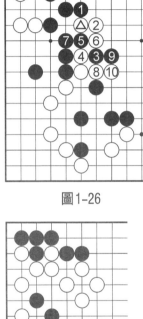

圖1-27

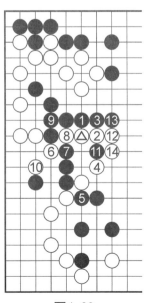

圖1-28

圖1-29　圖1-26中❸走本圖1
位，結果如何？

圖1-30　形成對殺，黑勝。可
是白⑭另有下法。如A擠之類，本
圖說是正解為時過早。

圖1-31　小飛怎麼樣？

圖1-29

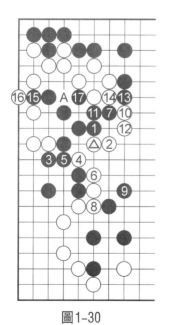

圖1-30

圖1-31

圖1-32 ②如飛，❸沖後❺斷，❼必須連回，然後❼跳出，白無可奈何。

圖1-33 ②如跨，❸擋後❼沖出，亦可行。事實證明，❶飛就是本題正解。

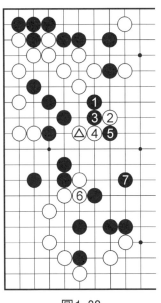

圖1-32

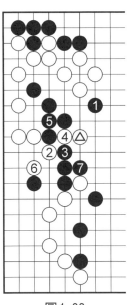

圖1-33

圖2-1　白先，應走哪裡呢？

圖2-1

圖2-2　擔心右邊三子未活，走①和❷交換然後③斷以爭取勝利，可是黑❻走後⑦只能打劫活，此劫白重黑輕，白棋不行。

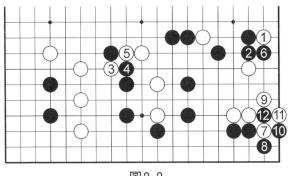

圖 2-2

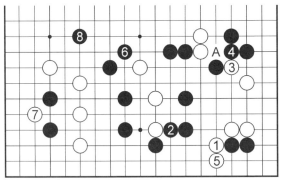

圖 2-3

圖 2-3　①扳避免打劫，黑❷攻擊白中間3子，③先手利，❹擋，因為A斷不成立，⑤吃2子先，❻尖，穩穩地吃住三子，⑦點角意吃左邊二子，❽鎮頭攻擊上邊白子，白若想活見下圖。

圖 2-4　白若要活棋，有許多方法，以下介紹其中之一，⑨擴大眼位，❿封鎖，⑪借力，⑮好，根據黑棋應法而行。

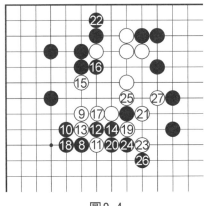

圖 2-4

　　圖2-5　圖2-3中❷若扳，白好，黑正中圈套，❷扳後③長，❹斷瞄著兩邊，如圖白好。

　　圖2-6　圖2-5中❻不扳，而於本圖黑❻長，行嗎？⑦扳，❽必擋，⑨粘後黑不行，既不能活，也沒有多少氣。❹不應斷，而應5位爬。

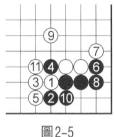

圖2-5

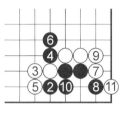

圖2-6

　　圖2-7　①扳是為了右邊三子成活，❷不扳則成圖2-3，③長後❹斷不行，這從上面兩圖可知，❹也長！⑤如退，❻後白棋左右為難，❹正確。

　　圖2-8　③連扳也不可行。

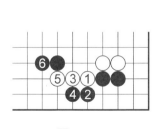

圖2-7

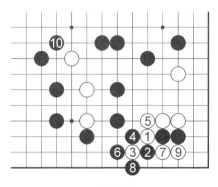

圖2-8

圖2-9　B大還是A大呢？逐一分析。

圖2-10　走圖2-9中A即本圖①、❷斷當然，如果不斷，有兩種可能，一種是非常厲害，另一種是不懂行棋，③斷也是當然，❹必須守角，否則白4位點，黑什麼也沒有得到。

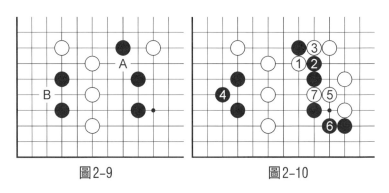

圖2-9　　　　　　　　　圖2-10

【小結】圖2-9中A、B比較，見圖2-10與圖2-12，當然圖2-10好，可以控制大局，圖2-8後，唯一的辦法是發現雙方先手、單方先手等，然後再說，圖2-8中①扳，待❷扳後放著不動，是高級的下法，這種下法經得起考驗嗎？見圖2-13～圖2-15。

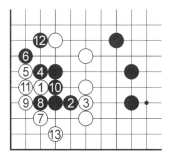

圖2-11

圖2-11　走圖29中B即本圖①、❷強手，③一定連，否則潰不成軍，其中❽可走9位，見圖2-12。

　　圖2-12　本圖較圖2-11為好，指的是黑好，特別是
⓬長，白不能扳，心情大壞。

　　圖2-13　交換❸的子根本沒用，❶點，②如A尖見
圖2-14，②擋，❸托，常用手段，④扳瞄著上邊沖斷，
❼斷後白既沖不斷，也活不了。

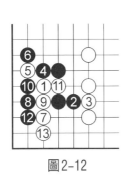

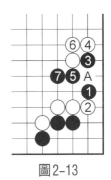

圖2-12　　　　　　　　　圖2-13

　　圖2-14　❶點後②尖，黑有A、B兩種下法，走A白
很難下，走B白A壓好。

　　圖2-15　剛才討論了❶在本圖2位點的下法，現在
研究本圖❶點的下法，❶點，②尖頂後形成本圖，沒有
△、●的交換一樣可以，證明小結中高級下法不行。

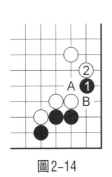

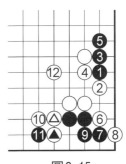

圖2-14　　　　　　　　　圖2-15

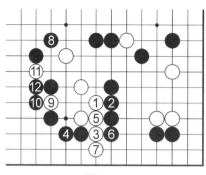

圖2-16

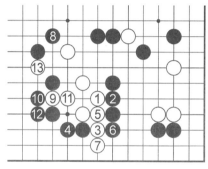

圖2-17

圖2-16　①尖怎麼樣？❷連，③扳下，❹若5位斷，白4位沖下，黑不好，⑪操之過急，正確見下圖。

圖2-17　⑪當退，⑬後白可活。

圖2-18　①點，❷若急於求成，反為不好，雖然⑩可A吃，但大同小異。

圖2-19　❷不連，走❷跳，③沖，❹脫先也許可行，本圖亦是一策，❽爭得先手攻擊四子，⑮當於16位連，底下先手

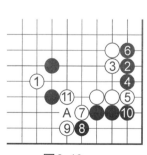

圖2-18

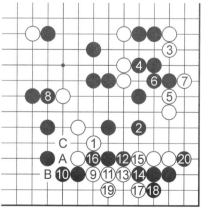

圖2-19

一眼，A先手，黑必B
連，再走C，做出一
眼。

　　圖 2-20　⑨在這
一邊扳，以下黑有A、
B、C三種下法。

　　圖 2-21　⑩如A
扳，白⑬粘後黑很難
攻。

　　圖 2-22　⑩走B，
⑪打後⑬長好，⑭只有
拐或上邊叫吃⑨一子，
⑮搭下後不易受攻。

　　圖 2-23　⑩當走
C，以下白沒有機會。
⑪如粘，⑫擋下，這裡
不能被白搶到，⑬立下
後好似左右有利用，⑭
擋下後左邊並沒有手
段。

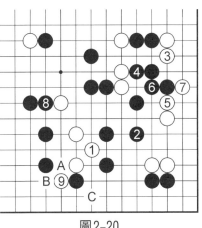

圖2-20

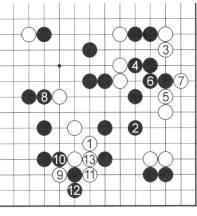

圖2-21

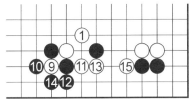

圖2-22

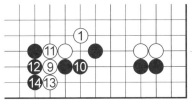

圖2-23

圖2-24　①沖，❷不能擋，否則白A拐，黑不行？2退後③再沖，❹可以擋，以下形成雙活，是解法之一。

圖2-25　①往另一方沖，能行嗎？❷如退則白可以沖，以下出現兩個中斷點。

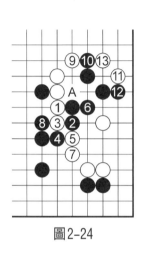

圖2-24

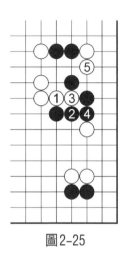

圖2-25

圖2-26　❷應擋住，無事。

圖2-27　①扳下，❷斷，③退是好手，❹若5位擋，白⑦斷，黑不利，但黑❷可走5位，白亦不行。

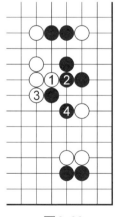

圖2-26

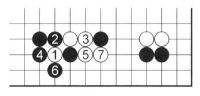

圖2-27

圖2-28 左上角存在以下手段,但現在走太急,應等機會。

圖2-29 白走1位怎麼樣?經得起考驗嗎?

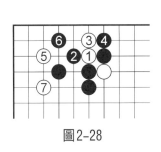

圖2-28

圖2-29

圖2-30 ❷併,③拐後不懼。

圖2-31 ❷如這裡併,也無所謂。

白應下圖2-29中白①。

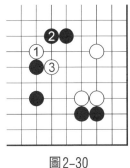

圖2-30

圖2-31

第三題　求　活

圖3-1　中間的大龍如何活出？（白先）

圖3-1

圖3-2　①併，❷先拐一手，③只能接，這很明顯，❹跳行不行，現在還不知道，如圖跳，⑤先扳一手，❻跳應，⑦沖後黑有A、B兩種下法，見以下各圖。

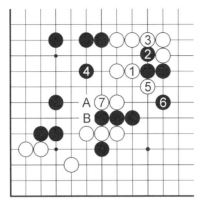

圖 3-2

　　圖 3-3　❽如扳起，⑨沖，❿如擋，以下將會講到，先講❿沖後⓬頂的變化，⑬從另一邊出頭，⓮不走的話，白在14位挖，有一些棋；如果⓮接，白⑮夾，以下黑有A、B的選擇，見圖。

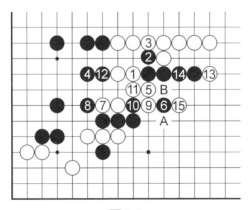

圖 3-3

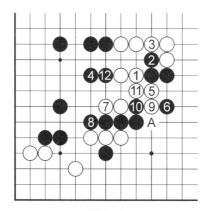

圖3-4

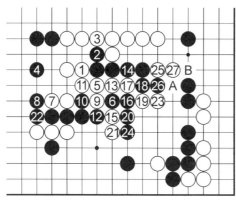

圖3-5

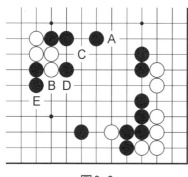

圖3-6

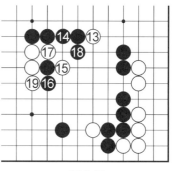

圖3-7

圖3-4 ❽長，與圖33大同小異，⑫如A擋，見下圖，不行。

圖3-5 ⑫擋，⑬沖，⑭只能這樣下，以下進行至㉗，A、B必得其一。

圖3-6 圖3-3 ⑫以後，⑬可走本圖中A—E。

圖3-7 ⑬走A，⑭一般走這裡，⑮夾好，⑯沖不行，只能17位粘，⑱拐頭，⑲沖下去黑形崩潰。

圖3-8 ⑯於17位粘，⑰斷強手，⑱也斷，⑲長出後左右逢源，⑭有問題，看一看走15位怎麼樣？圍棋有快樂，快樂就是下出正解的時候。

圖3-8

圖3-9 本圖⑭是正解嗎？或者這裡沒有正解，⑭併後，白只有⑮這一條路了，⑯扳不好，有時候退比進、比緊湊更好，本圖就是一例，⑯當走18位，這樣這裡沒有手段。

圖3-9

圖3-10 ⑯退一步後白棋在這裡沒有手段，⑰以下做出另外一眼，但尾巴給吃了，不知算不算成功？

⑰還有幾種下法，讓我們看一看：

圖3-10

圖3-11　⑰走A、走B會有什麼樣的變化呢？

圖3-11

圖3-12

圖3-12　⑰大飛封黑棋，黑棋不行，⑭當走18位可解圍。

圖3-12中⑭不行，先來看看B行不行：

圖 3-13　⑰走 B 不行，⑱尖後逃之夭夭。

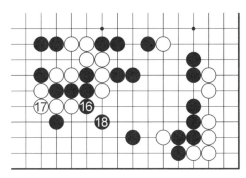

圖3-13

圖 3-14　⓮ 走A，⓯仍舊擋下，⓰退，⓱斷，⓲尖出，⓳點在要害上，⓴粘後不行，⓴可以考慮走 25 位，見下圖，㉑靠是好手，㉒也許下得不好，但不管怎麼說，白棋是成功的。

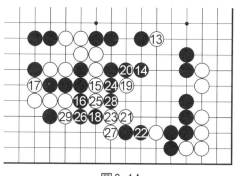

圖3-14

圖 3-15　⓴ 走25 位以後，白棋下得精彩，首先是㉑尖，瞄著靠下分斷黑棋，以下至㉙，大獲成功。那麼，⓮走本圖中A如何呢？

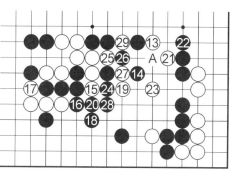

圖3-15

圖 3-16　⓮ 扳後⓰不好，當 19 位頂。

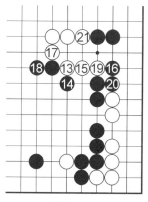

圖3-16

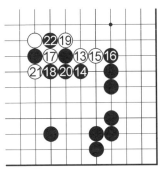

圖3-17

圖 3-17 ⓖ頂，⑰挖，⑱如打吃則成劫，但除此別無他策。圖3-3中的❹走12怎麼樣呢？請看下圖。

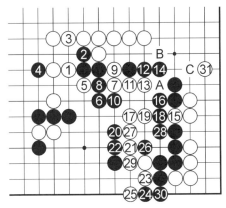

圖3-18

圖 3-18 ❹靠後，⑦點，⓮當A擋住，這樣⑮沖時可以擋住，圖中的招法就不成立了。但黑⓮如A，白有B點在C飛下的手段。

圖3-19

圖 3-19 圖3-18❻後白走1位，黑❷粘，③夾，❹冷靜地退，白棋沒有辦法。

圖3-20　①直接夾，❷沖，正好幫白的忙，當走24位跳，冷靜地應對，如圖進行至⑪，⓬走22位見下圖，⑬以下白可行。

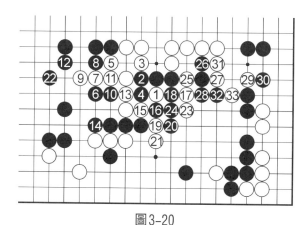

圖3-20

圖3-21　圖3-20中⓬走22位也不行，❷還是應下在A位，白無計可施。

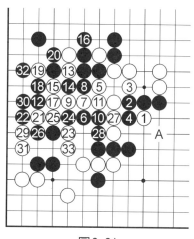

圖3-21

圖 3-22　①後❷若扳，③擋，❹防白在此做眼，⑤只有接，❻走11位也行，如圖進行⑦飛，❽靠好，以下白不行。

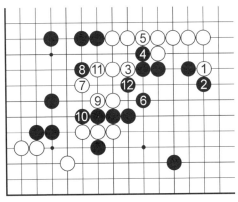

圖 3-22

圖 3-23　③斷好，先手走到⑤、再⑦扳，做出一眼，❷當走3位，這樣①無效。

圖 3-24　①如尖補，❷併好，③必須聯絡，❹如尖，不行，❹可以走A，見圖3-25；走B，見圖3-29。

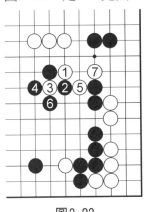

圖 3-23

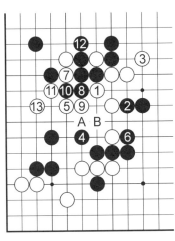

圖 3-24

圖 3-25　❹走 A，⑤沖，❻擋、⑦瞄著下邊的味道，❽補，⑨虎，❿沖必然，否則 10 位做眼，⑪補斷，⓬以後白不行。

圖 3-26　❹走 A，⑤是剛研究出來的，果然厲害，❻尖，⑦擋，黑不好下……

圖 3-25

圖 3-26

圖 3-27　❻走這裡怎樣呢？⑦沖，❽貼，以後黑不行。

圖 3-27

圖3-28　❹收一步怎麼樣呢？⑤飛，❻連，⑦虎出後可做一眼。

圖3-29　❹走B，⑤若連，則不行，❻只要牢牢地連住則白無計可施，⑤不好。

圖3-30　⑤不連，而衝擊黑棋的弱點，是一步好棋，在這裡，黑不能脫先，❿有變，見下圖。

圖3-31　❿頂虎好，白棋在這裡做不出眼，那麼⑨走10位怎麼樣呢？

圖3-28

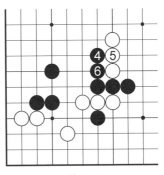

圖3-29

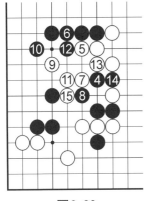

圖3-30

圖3-31

圖3-32　⑨走10位併一手，❿拐好，破眼急所，⑪連，⓬必然，以下白不行。

圖3-33　⑦這樣飛行嗎？❽併，⑨沖，⑪尖，⓬扳過好，以下白極盡騰挪，但還是無濟於事，至㉖，黑棋成功逃出。

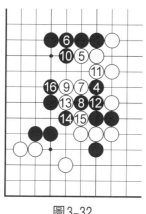

圖3-32

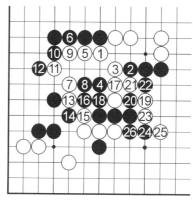

圖3-33

圖3-34　①改在這裡並又如何呢？❷破眼，③連，❹破眼焦點，以下㉗好手，㉛後，A、B必得其一，其中⓬可13位，見下圖，白不行。

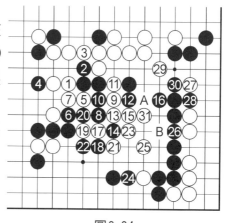

圖3-34

圖3-35　⑮好不好呢？⑲跨又當作何解釋呢？白棋不行是顯而易見的。

圖3-36　⑬改在這裡夾，結果迥然不同，以下進行至㉙造出一個超級大劫，㉘如A吃，白B飛，黑不行。

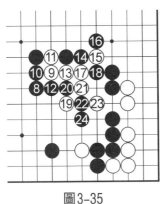

圖3-35

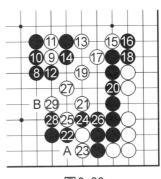

圖3-36

圖3-37　①改在這裡會怎麼樣呢？❷退，③好，這樣就有希望了，⑬跨恰到好處，以下黑不行，其中㉒＝⑬。

圖3-38　❽改在這裡就能避免失敗嗎？⑨只能連，❿飛後不行。

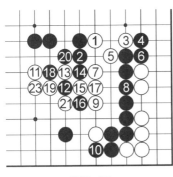

圖3-37

圖3-38

圖 3-39　❷在這裡飛一手，白不行。

圖 3-40　①改下在這裡能有用嗎？❷破眼兼沖斷，③補❹也可以走其他地方，如圖則不行，⑤貼後黑應手難。

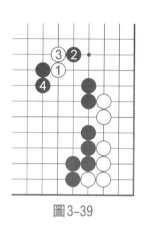

圖3-39

圖3-40

圖 3-41　❹改在這裡怎麼樣呢？❽防止白棋利用叫吃做眼，⑨尖出，意圖借此謀生，但還是不行，⓰必須破眼，⑰沖好手，在下邊弄出了生路，㉔＝△。

圖3-41

圖3-42

圖 3-42 ❹改在這裡又怎麼樣呢？⑤連，❻行嗎？黑不行，❸走37位，以下白㉛，黑㉜，白㉝，不行，⓬如下19位見下圖，⓬走21位，見圖3-44。

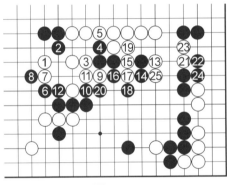

圖3-43

圖 3-43 ⓬下在19位，⑬靠好，⓮長，⑮挖⓰只能長，⑰沖，㉑擋下，㉓退，在這裡謀得一眼。

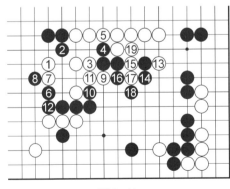

圖3-44

圖 3-44 ⓬走21位，白仍用上圖下法，黑不行。

圖3-45　白不行。③當5。

圖3-46　白⑤沖好，以下至⑮做出兩隻後手眼，

❹、❹當重新考慮。

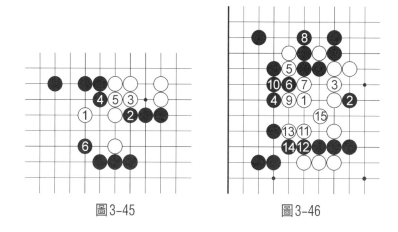

圖3-45　　　　　　　　　圖3-46

圖3-47　⑥好手、⓭必應，⑳後白活了。

圖3-48　黑❶如飛，白⑯沖出後黑難堪。圖3-43中白①就是正解。

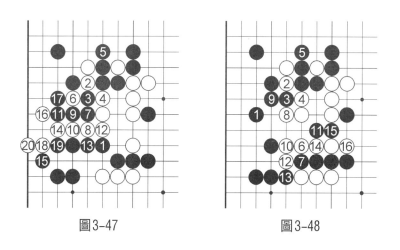

圖3-47　　　　　　　　　圖3-48

第四題　正　解

圖4-1　黑對白△子攻擊的正解是哪裡？（選自曹薰鉉的對局）

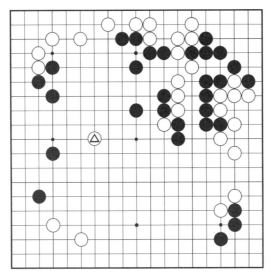

圖4-1

圖4-2　❶鎮，可以說是第一感，②如從形上考慮走2位方方正正，❸也佔據形上要點，④尖是一步巧手，好像打人一樣，先把拳頭收回來，❺也小尖，意圖破壞白陣形，⑥飛擴大眼形，❼可以說是只此一手，⑧碰保持聯

絡，並準備逃出，❾封
當然，⑩擊中黑方要
點，不難做活。

圖4-3　由於圖4-
2中❺不行，本圖❺改
在外邊包圍，⑥小尖，
做眼，❼阻止聯絡，⑧
做出一隻眼，並瞄著9
位搭下，❾只能佔據這
裡先了，⑩⑫以後白不
難成活，⑪小飛怎麼樣呢？

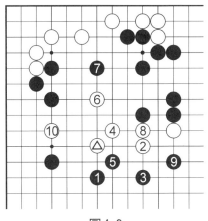

圖4-2

圖4-4　圖4-3中❺不行，改在本圖5位如何？⑥如
搭下，則黑❼扳，白不行，前面4手皆來自下圖。

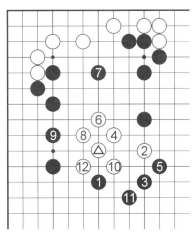

圖4-3

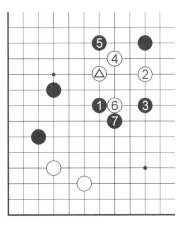

圖4-4

圖4-5　⑥飛出，果然好棋，❼靠防止白在這邊出棋，並準備沖斷，⑧聯絡，❾擋住，⑩後白可行。

圖4-6　❸靠，尋求新的變化，④長也是很好的一手，❺正好擋上，⑥扳出頭，❼連扳，你好我也好，⑧併，❾小尖，⑩擠，⓫虎，⑫靠下，⓭連，⑭托後可行。

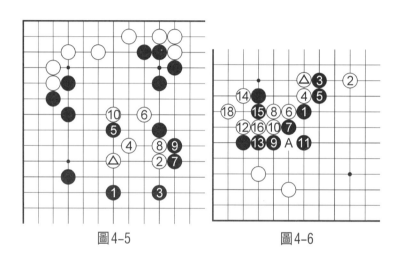

圖4-5　　　　　　圖4-6

圖4-7　⓫接，⑫靠下，⓭可用強，⑭拐無可奈何，⓯粘，⑯尋求新步調，⓱跳好，⑱圖聯絡，但不可行。

圖4-8　⑯改走上圖17位，這一手果然有效，⓱必須補強左上，否則不好，⑱、⑳擴大眼位，白如圖，不易被滅。

圖4-9　❾如飛，⑩拐，黑只有11位退，否則雙叫吃，⑫沖後黑不行。

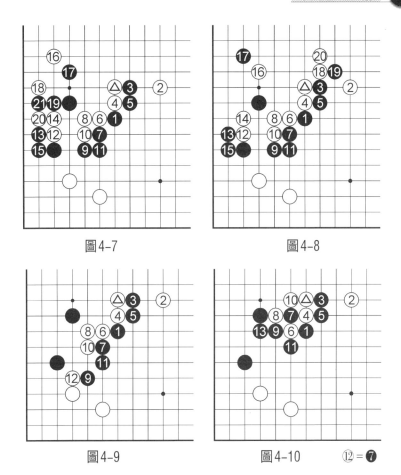

圖4-7

圖4-8

圖4-9

圖4-10　⑫=❼

圖4-10　❻扳時❼斷，⑧只能叫吃，❾雙打是好手，⑩只能提，⓫吃後⓭斷，白不行，⑫必須要開劫。

圖4-11　②收一路，❸不能靠下了，❸如大跳，④抓住機會靠一下，❺扳，⑥退，❼封，以下⑧、⑩精彩，⑭後白逃之夭夭。

圖4-12　❸也跟著收一路，④是形，白棋準備做眼，❺點是要害，一針見血，⑥連，❼防止白往這邊發

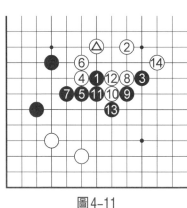

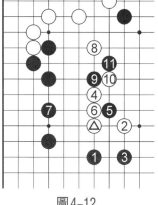

圖4-11　　　　　　　　　　圖4-12

展，⑧大跳尋求聯絡，可是❾、⓫後白不行。

　　圖4-13　　⑧改為一間跳，❾鼻頂，⑩扳好手，⓫只好長了，⑫後黑⓭斷開，白不好辦。

　　圖4-14　　由於④一間跳不好，④改為大飛，打入黑陣中治孤，❺如不走，白走5位後容易做眼，⑥飛也是棋形，可在本圖不好，❼尖後白不好走，⑥當走7。

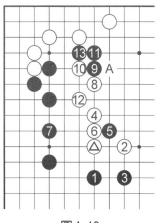

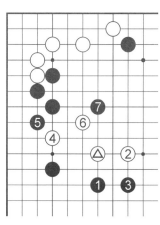

圖4-13　　　　　　　　　　圖4-14

圖4–15　⑥走7位後棋形舒展，❼阻連後白有A、B兩種下法，見以下圖。

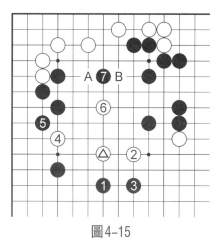

圖4–15

圖4–16　⑧如走A，❾沖，⑩只能擋，⓫斷，❾沖就是看到這一點，⑫吃，⓭長，⑱以後A、B難以兩全，⓱只能做劫。

圖4–17　❾扳出，⑩斷，⓫叫吃，⑫也叫吃，⓭提劫，⑭也提劫，至⓯成大劫。

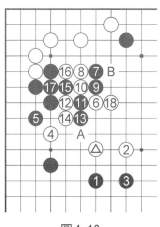

圖4–16

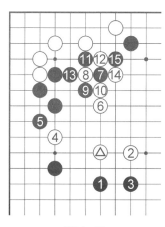

圖4–17

圖4-18　⑧靠這邊不行，❾長後，⓫扳，輕鬆阻斷聯絡。

圖4-19　❾外扳好，⑩只能斷了，⓫長後白很難辦，圖4-15中A、B當選A，雖然是劫，好過無劫。

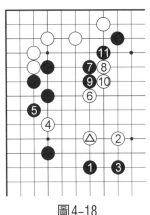

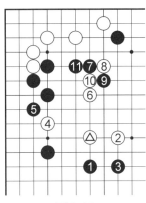

圖4-18　　　　　　　　　　圖4-19

圖4-20　②一間跳還是不行，於是②小尖一下怎麼樣？如圖則好，可是黑有飛。

圖4-21　❸小飛，看似鬆緩，實是妙手，④如7位跳見圖4-23，大跳則❺靠下，⑥扳，❼併後白很難下。

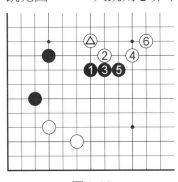

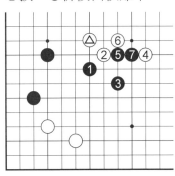

圖4-20　　　　　　　　　　圖4-21

　　圖4-22　④跳不行，那麼④尖呢？將遭到❺反扳的抵抗，白同樣無處出頭。

　　圖4-23　④一間跳，則❺飛，正好將白棋封鎖。由圖來看，❶還是不錯的一手，以下考慮非❶鎮的下法。

　　圖4-24　❶小尖怎麼樣？②已經很難出頭，外邊沒有出路，只好在裡邊找，向內一間跳，❸阻止聯絡，❺、❼後白很難做活。

　　圖4-25　❶尖時②反尖，是一步趣手，❸當然，否則白飛出，以下至⑫，黑A、B難以兩全。

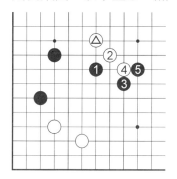

圖4-22

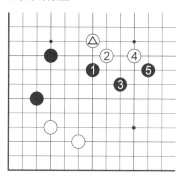

圖4-23

圖4-24

圖4-25

圖4-26　❶大跳，非常寬的攻擊，②如小尖則正中下懷，❸飛後白不行。

圖4-27　②當小飛，這樣黑沒有辦法。

圖4-26　　　　　　　　　　　　圖4-27

圖4-28　❶碰怎麼樣？②如長，❸壓正好，⑥扳後⑧斷欲求步調，可是❾斷後白茫茫然不知所措。

圖4-29　⑥改在這邊跳行嗎，至⓫剛好將黑棋封鎖在裡面，黑不行，本題正解是❶鎮（圖4-2）。

圖4-28　　　　　　　　　　　　圖4-29

第五題　殺棋

圖5-1　白先，如何殺死中腹黑子？

圖5-1

圖5-2　白走1位則黑2位飛出，白一切夢想成泡影。

圖5-3　①走上圖2位，封鎖黑外逃，❷做眼兼瞄著3位，③接，❹沖，⑤只此一手，❻拐，⑦長，❽扳，⑨可連也可擋，擋見圖5-4，⑨連後，❿叫吃，以下做眼及A出頭必得其一，黑成功。

圖5-2

圖5-3

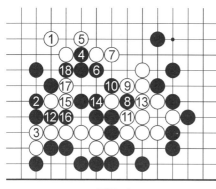

圖5-4

圖5-4 ⑨擋，❿吃當然想得到，會下棋的人都會下這一手，⑪只能吃，⓬做眼，⓭提，⓮擋住，⓯逃出，⑰後黑在這只有一隻眼，本圖成打劫活。

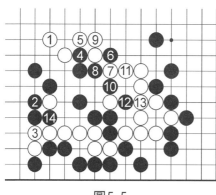

圖5-5

圖5-5 ❻改為夾，⑦不好，與❻走8位⑦連扳一樣，而連扳是行不通的，❽叫吃後❿叫吃，再12位吃白一子，還是先手，⓮叫吃又成一眼，成功，⑦改走8位，怎麼樣？見圖5-6。

圖 5-6 ⑦走 8
位，❽扳出是想到的
第一感，⑨拐，❿
沖，⑪擋後黑用強於
12位打，⓮虎後形成
對殺，白勝。

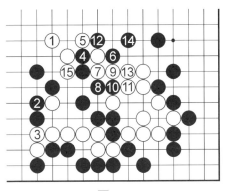

圖5-6

圖 5-7 ⑨走這
裡粘怎麼樣？❿沖出
好棋，⑪必然，否則
不行，⓬長後白已經
不行了，白棋殺不過
黑棋。

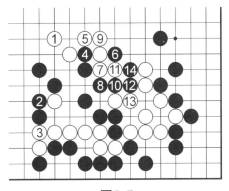

圖5-7

圖 5-8 ⑨擋後
黑無計可施，①小尖
是可行之招。

下面看一看其他
下法。

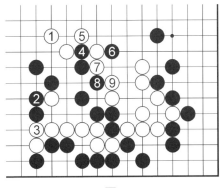

圖5-8

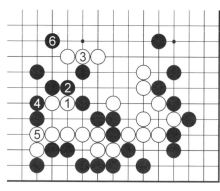

圖5-9

圖 5-9　①併怎麼樣？❷擋好，③只能如此，④、⑤交換後❻飛出，白竹籃打水一場空，③當走6位封鎖。

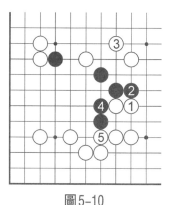

圖5-10

圖 5-10　③尖後很輕易看出❷的不好，那麼，❷怎麼辦呢？

圖5-11　❷沖怎麼樣？③只能擋了，④斷，棋從斷處生好，⑤、⑦防止一子被吃，⑨防黑在此沖出，然而黑還是找到了漏洞，⓬吃後黑好。

圖5-12　⑦如實接，❽沖後⑨擋，⓾斷好嗎？但仍然不行，❽應求變。

圖5-13　❽夾後⑨如沖，⓾斷，⓬併瞄著⓭打，⓲沖斷後黑方大有可施，㉒長好，以下黑方好，①看來並不是很好。

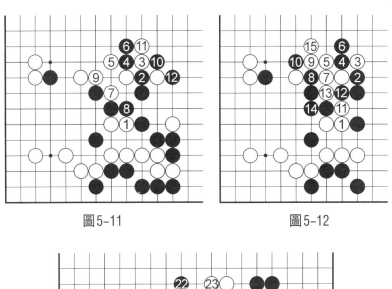

圖5-11　　　　　　　　　　　圖5-12

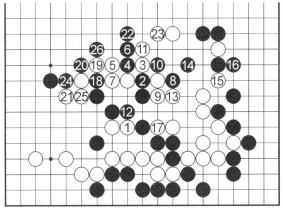

圖5-13

圖5-14　①實接能行嗎？❷仍沖，③、④交換先破眼，否則黑3位有一隻後手眼，⑤擋意圖在中間封鎖黑棋，❻斷必然，⑦如走23位，則黑27位擋先手，與圖中⑦相差不大，如22位貼則黑A扳，被利用，⑦尖最強，❽叫吃後❿連，❿如11位硬長，白10位斷後黑不行，⑬封鎖後，⑮可19位單接，得失不明，見下圖。

圖5-14

圖5-15

圖 5-15　⑮接後，⑯做眼眼形更見豐富，⑮這樣走也是行不通的，①實接看來不行。

圖 5-16　①空尖怎麼樣？❻、❽、❿、⓬以下雖做出一眼，但第二隻眼在哪呢？

圖5-16

圖 5-17　⓮先拐一手，防止白A吃後14、B、C、D的下法，吃去黑棋數子，大獲成功，⓮拐後⓰貼，做出兩隻眼，①空尖不成功。

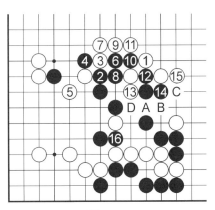

圖5-17

圖 5-18　①貼又怎麼樣呢？吃去數子，不知算不算成功？如果說失敗，但又吃去數子，如果說成功，但又吃得很小，究竟如何？只有靠讀者自行評定了。

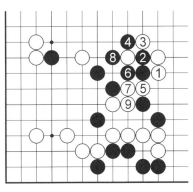

圖5-18

圖 5-19　①尖怎麼樣？讓我們擺幾個圖看看。

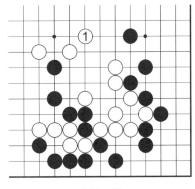

圖5-19

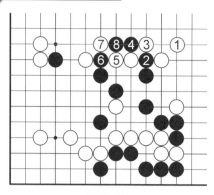

圖5-20

圖5-20　①尖，❷沖，③擋，❹斷，⑤長後❻沖出正好，這樣作戰白不行。

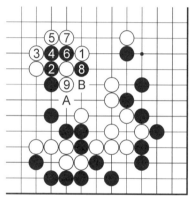

圖5-21

圖5-21　③退一步可行嗎？❹再接再厲，⑤再不擋成崩潰之形，❻拐必然，⑦封後，對付白⑨黑有A、B兩種下法，見下面兩圖。

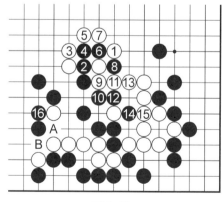

圖5-22

圖5-22　❿走圖5-21中A位，⑪只有長，⑫再叫吃，又是只有長，❹吃做出一隻先手眼，⑯連後，A、B必得其一，成功。

圖 5-23　⑩走圖
5-21中B位，⑪只有這
樣了，⑫連好，⑬防止
黑叫吃，接不歸，⑭、
⑯後白不行？

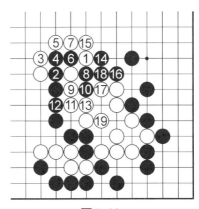

圖5-23

圖 5-24　圖 5-20
中⑦改走本圖虎，黑以
下下得好，⑧、⑨交換
必然，⑩叫吃，⑪粘，
⑫打後黑棋好下，①外
尖不行。

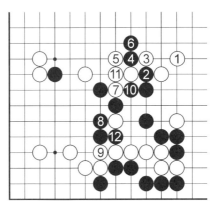

圖5-24

圖 5-25　①這樣
尖行嗎？黑有A、B、C
三種應法，詳見以下各
圖。

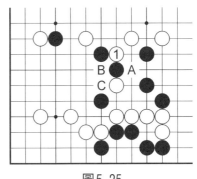

圖5-25

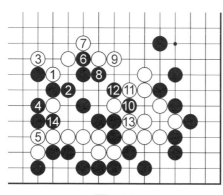

圖5-26

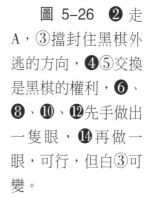

圖 5-26 ❷走A，③擋封住黑棋外逃的方向，❹⑤交換是黑棋的權利，❻、❽、❿、⓬先手做出一隻眼，⓮再做一眼，可行，但白③可變。

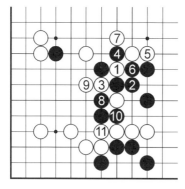

圖5-27

圖 5-27 ③在這裡斷，方為正解，❹以為白會走6位，這樣可⑤打沖出，但白棄子作戰好，以下黑不行。

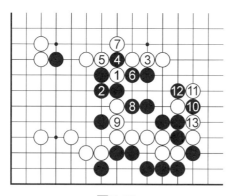

圖5-28

圖5-28 ❷在B粘，③防止黑在這裡沖，馬上就不行，❹叫吃仍想外逃，⑤吃好既破眼又防止外逃，以下黑仍不行。

圖5-29　❹改打為沖也不行，⑤、⑦結結實實地擋住，❽提與不提相差不大，⑨只此一手，以下黑還是不行。

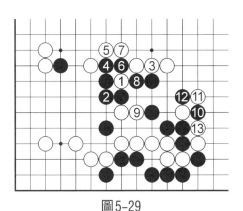

圖5-29

圖5-30　❷走C位又怎樣呢？❷扳以後③打吃，必然，❹只能接上，⑤雙後❽和❻必得其一，如圖是❻走上邊，走下邊則白6位連，黑仍不行。

圖5-31　❹當在這裡叫吃，形成一個劫，⑤在這裡下得不好，當9位提，黑不行。

【小結】經過研究，本題的正解是圖5-3的①。

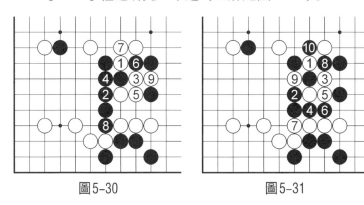

圖5-30　　　　　　　圖5-31

第六題　發現

圖6-1　黑先如何殺白？

圖6-1

圖6-2　❶扳出，②斷，❸、❺防止白在右邊行棋，⑥粘，意圖在此找到一條路，❼結結實實地擋住，也沒什麼事，⑧還是無用，⓫好棋，白不行。

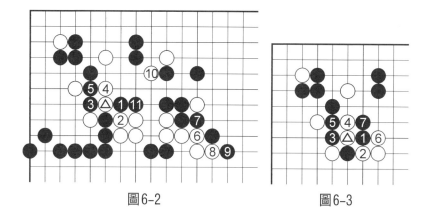

圖6-2　　　　　　　　　　　　　　　　圖6-3

圖6-3　　⑥改在這裡打吃，意圖7位再便宜一下，然後圖6-2中10位扳出！黑棋看出白方意圖，❼貼，白無處發力。

圖6-4　　⑥是妙手，可是⑭不好，⑭當如下圖。

圖6-5　　⑭好，以下成活。⓳刺後白做不出兩眼。

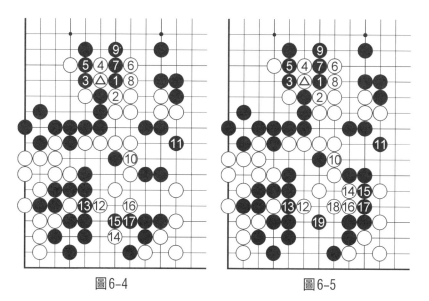

圖6-4　　　　　　　　　　　　　　　　圖6-5

圖6-6　看一下❸從上面打會怎樣呢？

圖6-7　本圖白可行，⓯可變。

圖6-6

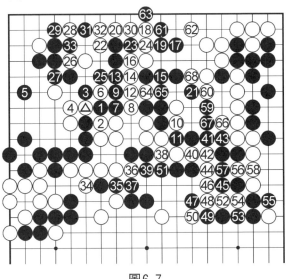

圖6-7

圖6-8　⓯這樣變不行，⓯無法變，圖6-6中❶、❸不行。

圖6-9　本圖❶、❸怎麼樣？

圖6-10　黑❶、❸後，④、⑥撞後無計可施，❾長好。

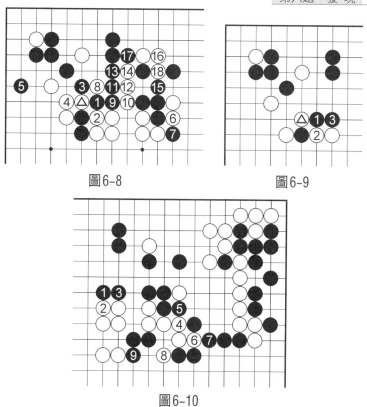

圖6-8　　　　　　　　　　　　圖6-9

圖6-10

圖6-11　④貼，
後⑥先手，⑧沖後黑
有 A 應法，見 6-12
圖。

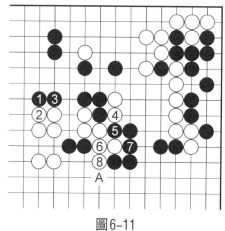

圖6-11

圖6-12　❾扳後⑩吃住二子，⓫破眼，⑫好手，以下做出一眼。

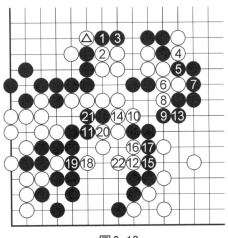

圖6-12

圖6-13　⓭走這裡，白無計可施，⑫當13位粘，見圖6-14。

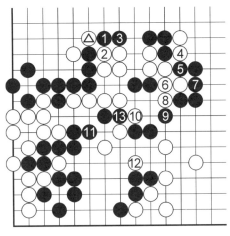

圖6-13

圖6-14　⑫於13位粘，❸防止白在這裡做眼，應走
20位，白不行，現在考慮②好不好，見圖6-15。

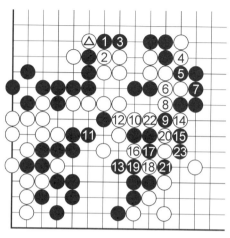

圖6-14

圖6-15　②改在這邊怎麼樣？以下討論。

圖6-16　④想做眼是很錯誤的，⑥以下盡力也無可
奈何。

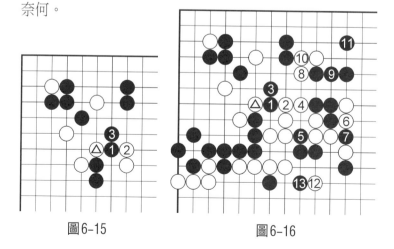

圖6-15　　　　　　　　圖6-16

圖6-17 一根棍子也沒用。

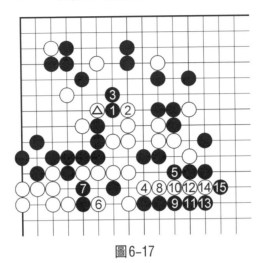

圖6-17

圖6-18 ②夾後④扳好，⑥後白有手段？如圖白⑱後以後白Ａ得連，成刀把五，不行。⑫可考慮13位……黑12位後白Ｂ，出棋了……

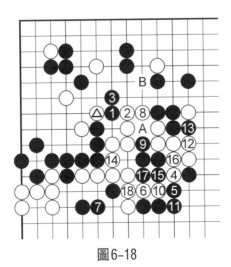

圖6-18

圖6-19　❺先下6位，怎麼樣，結果因有a沖，白好，❼當另思。

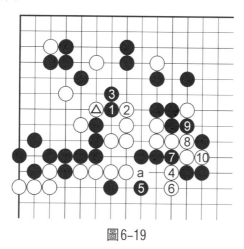

圖6-19

圖6-20　❼雙可以嗎？⑧連後勝利沖出，黑棋完全失去目標。

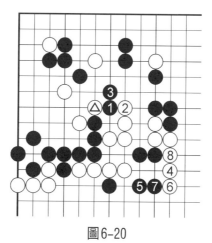

圖6-20

圖6-21　❺改連在這邊又怎樣呢？⑥誘，❼斷，然後⑧、⑩露出老底，⑯吃後⑱一飛，黑棋頓陷困境。

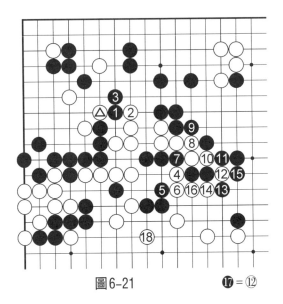

圖6-21　　　　　　　　　　　　❶=⑫

圖6-22　　❺改在這裡連，⑥接後黑如❼不走，白A
尖出頭與吃子得一，⑧順勢出頭，⑯後A、B必得其一，
黑不行。

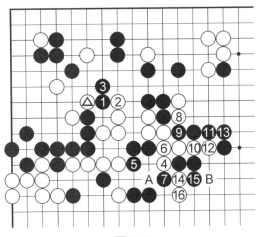

圖6-22

圖6-23　❺改在這邊斷又怎麼樣呢？好像也不行，只好另想高招了？見圖6-24。

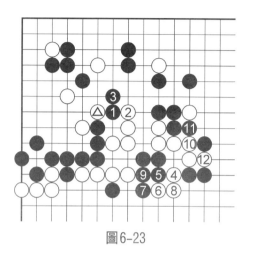

圖6-23

圖6-24　❺這樣補能行嗎？⑥、⑧沖後⑩長，黑方棋形缺陷一目了然，黑不行。

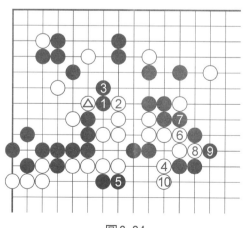

圖6-24

圖6-25　那麼❺在這邊動手行嗎？不行。

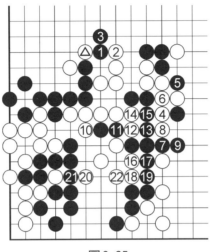

圖6-25

圖6-26　❼改在這裡，也不行。

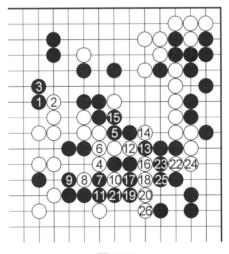

圖6-26

圖6-27　❼走這裡也不行。

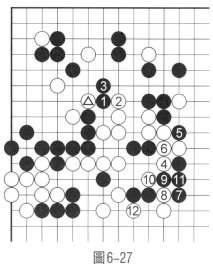

圖6-27

圖6-28　經過研究，❶才是要點，本圖白不行。

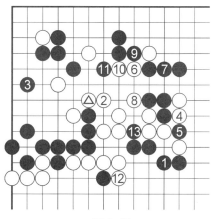

圖6-28

圖6-29 ②從這裡扳，❸擋④連扳，⑥後做出一隻眼，而且先手，但還是不行。

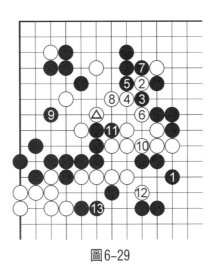

圖6-29

圖6-30 上圖❶後白走2位，❸破眼，④好手，❺從這裡動手，⑧、⑩先手做出一眼，但還是不行，考慮到白⑫可走13位，黑❸當6位！圖6-28❶是正解。

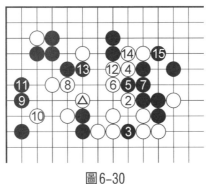

圖6-30

第七題　謀　生

圖7-1　右邊中下部位白七子如何謀生？

圖7-1

圖7-2　①退，是很容易想到的一手，但很快明顯不行，②沖後白氣緊，❽後根本出不了頭。

圖7-3　①擋也是很容易想到的一招，❹堅實地下立，❻尖，❽連，擋不住白的腳步。

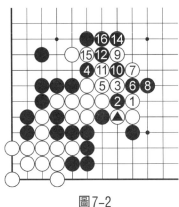

圖7-2

圖7-3

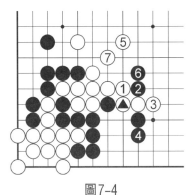

圖7-4

圖7-4 ❻改為上立怎麼樣?很簡單,⑦尖後揚長而去,但❷走3位後白不行。

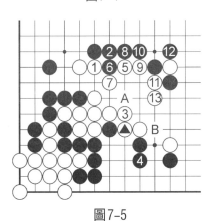

圖7-5

圖7-5 ①先便宜一下,然後③擋,就出棋了,❹在底下反正要補一手,⑤跳擴大眼位,❻沖,⑦擋,❽壓,⑨長,❿擋後,⑪叫吃,⑬後A、B必得其一。

圖7-6　⑤以後❻有A、B、C三種下法，分別見以下各圖。

圖7-7　❶走A，②退，❸為了避免⑥叫吃而退一手，⑥挖一手但不行，④當另思。

圖7-8　④當在這裡退，有的棋，看不到的時候很難，看到了卻又很容易。

圖7-9　❶改走B又如何？②仍舊是長，❸不能斷，斷則如圖送吃，❶走C，白仍2長，C無用。

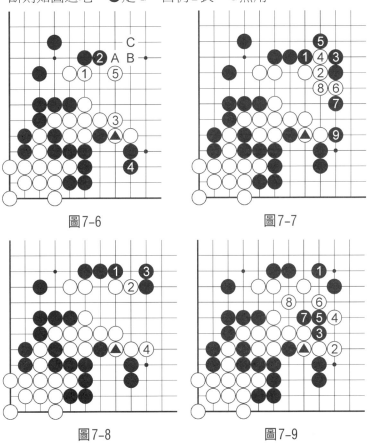

圖7-6　　　　　　　　圖7-7

圖7-8　　　　　　　　圖7-9

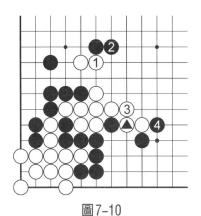

圖7-10

圖7-10 圖7-5中的黑❹太軟弱,當在本圖4位叫吃,這樣白更麻煩。

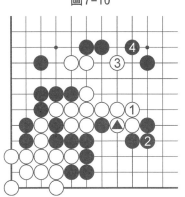

圖7-11

圖7-11 白①接上則黑❷必須粘上,白③跳沒有用,黑❹封鎖白不行。

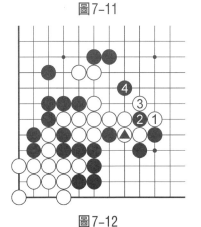

圖7-12

圖7-12 白①可以考慮扳做劫,黑如❹刺,白提四子後成劫。

圖7-13　黑假如懼怕打劫，❶粘，白②可以尖，以下至⑧，黑如A，白可沖出，黑如B撲入，白C提子，這個劫黑的負擔也很大。

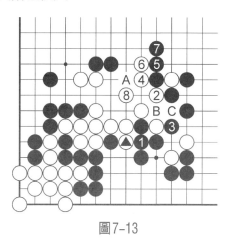

圖7-13

圖7-14　黑對上圖不滿意，在❶反打開劫，⓱後A、B交換，至㉒，由於黑漏洞太多，已打不贏劫，㉓吃下三子，白沖出。

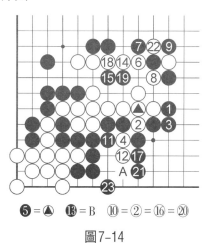

❺＝▲　⓭＝B　⑩＝②＝⑯＝⑳

圖7-14

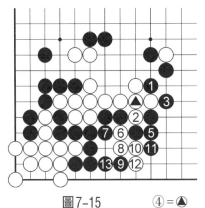

圖7-15　　④＝▲

圖 7-15　黑❶在上邊叫吃是好手，黑❸、❺後白在下邊並沒有棋，黑獲勝。

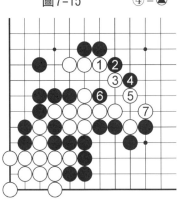

圖7-16

圖 7-16　白①、③、⑤連扳時黑如疏忽大意在❻破眼，白⑦後成劫。

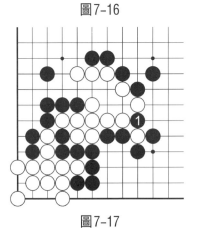

圖7-17

圖 7-17　黑❶應該提子，這樣白不行。

圖 7-18　白⑤如上虎，黑❻搭後白毫無作為，白⑦尖則黑❽尖，白不行。

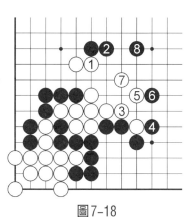

圖7-18

圖 7-19　❷、❹破眼方法有誤，以下白漂亮地殺棋，❷當5位。⑲可22活。

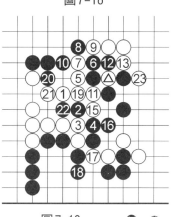

圖7-19　　　❶=△

圖 7-20　白③、⑤、⑦的先手後⑨可成劫，⑪提子後可萬劫不理會。

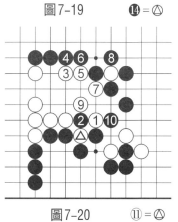

圖7-20　　　⑪=△

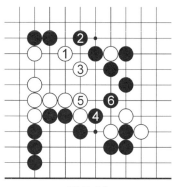

圖7-21

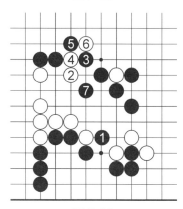

圖7-22

圖7-21　黑❷尖時白⑤只能做劫，如圖⑤粘後黑❻尖，白淨死。

圖7-22　黑❶叫吃時，白②、④、⑥沖斷想抓黑棋的弱點或做眼，但黑❼好，白不行。

圖7-23　白④、⑥想聯絡併不行，⑭也沒有用，黑⑮沖後白不行。

圖7-24　①擋住，黑❷叫吃時③可長出，由於白可4位叫吃沖出，黑❹長，白⑤、⑦先手後⑨以下施展手筋，獲勝。

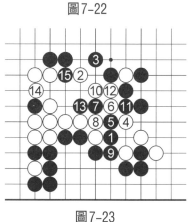

圖7-23

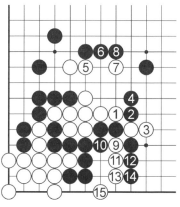

圖7-24

圖 7-25　白①飛，
黑❷趁機拐頭，白③輕靈
地棄子，這樣虧損很大。

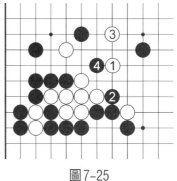

圖7-25

圖 7-26　①壓時❷
如右側叫吃並不好，如圖
進行至⑬，黑⑭只有破
眼，白⑮、⑰即刻沖出。

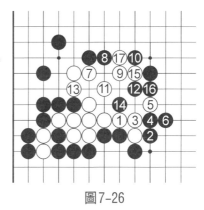

圖7-26

圖7-27　白③長
出的情形，仍然是白
不行。

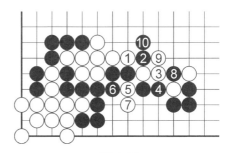

圖7-27

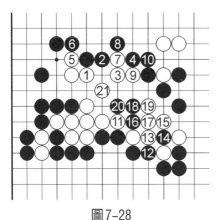

圖7-28

圖 7-28　白①托後③跳，⑤、⑦、⑨皆是先手，以下⑪、⑬、⑮、⑰後⑲只好貼，但黑⑳後成刀把五？㉑好手，黑⑫不好，當13！

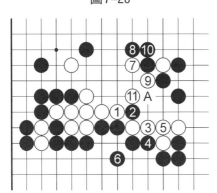

圖7-29

圖 7-29　⑦碰時❽錯誤，⑨叫吃後⑪打吃足以做出兩隻眼。❽當11位或A位。

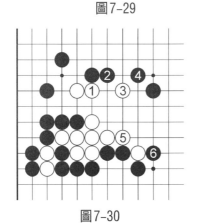

圖7-30

圖 7-30　①、③後⑤壓但徒勞無功，白這樣下不行。綜上所述，白七子難以謀生。

第八題 佳 防

圖8-1　△打入，黑有何良策？

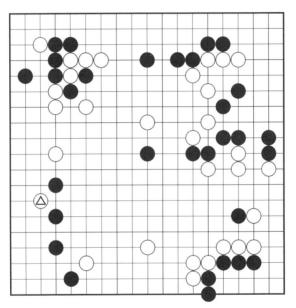

圖8-1

圖8-2　❶小飛，白有Ａ、Ｂ、Ｃ三種應法，下面一一列舉。

圖8-3　②沖，❸只有擋住，否則不行，④這邊再沖，❺擋後⑥斷，黑已無法吃盡，❼擋，防止白在Ａ位叫吃，⑧打，❾接，⑩提後，白在⓫位聯絡，本圖黑白均

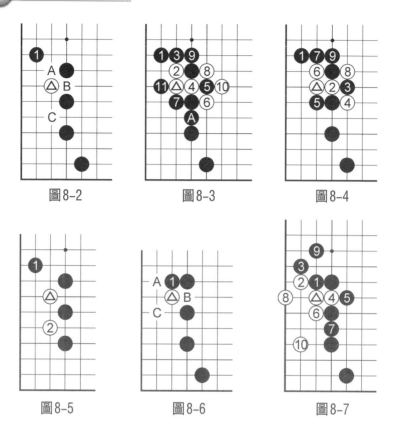

圖8-2　　　　　　　　圖8-3　　　　　　　　圖8-4

圖8-5　　　　　　　圖8-6　　　　　　　圖8-7

可行。

圖8-4　②先在這裡沖又怎麼樣呢？❸擋，④斷是強手，❺貼防止叫吃沖下，⑥還是只有拐，本圖和圖8-3大同小異。

圖8-5　❶飛不行，因為有本圖的②跳，②跳後，黑很難辦，圖8-2❶不行。

圖8-6　❶在這裡擋，結果如何？白有A、B、C三種應法，首先來看A。

圖8-7　②下扳是最易想到的一手，❸擋，④沖，❺

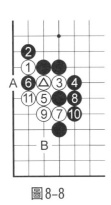

圖8-8

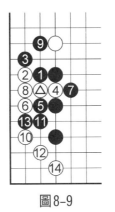

圖8-9

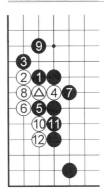

圖8-10

擋，⑥拐，❼擋，防白沖出，⑧
虎，⑩飛已具活形。

　　圖8-8　⑥如打吃二路一
子，則白以下至⑪，A、B必得
其一，白可行。

　　圖8-9　❺夾妙手，⑥如7
位沖則黑8位打吃，白不行，如
圖白可活出一半。

　　圖8-10　⑩在這裡扳起，才
是正解，這樣白棋全活。

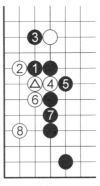

圖8-11

　　圖8-11　❸不擋而是跳一
手會怎樣呢？④沖，⑥貼，輕易
地在8位做活。

　　圖8-12　②扳時黑在3位擋
住，防白在這裡沖出，④粘，❺
防，⑥拆二後可活，不好。

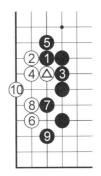

圖8-12

圖8-13　❼當在這裡頂一手，這樣白不行。

圖8-14　⑥再爬多一路則不同，白輕易做活。

圖8-15　❸扳後❺擋下，強手，以下白不行。

圖8-16　④尖如何，❺簡單一打就不行。

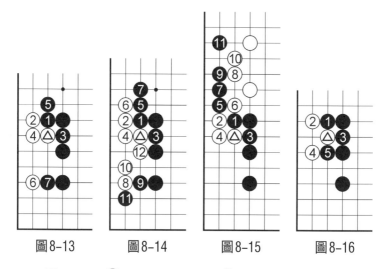

圖8-13　　圖8-14　　圖8-15　　圖8-16

圖8-17　④長一顆則不同，❺如6位扳則怕A飛，如圖白可行。

圖8-18　②尖後，❸如擋，則④入角。綜合以上的內容，❶擋也不行。

圖8-19　❶在這裡頂一手，將會怎樣？

圖8-20　②小飛看似可以聯絡，其實不行，❸扳後白棋必須在下面謀活，④點看來不行，❺沖後❼跳，白無計可施，④看來還是走5位好。

圖8-21　②飛後④爬多一路是做活的要點，❺只有長出作戰嗎？⑥沖後⑧扳一手，回頭虎住，這樣白棋可以做活。

圖8-17　　圖8-18　　圖8-19　　圖8-20

圖8-21　　圖8-22　　圖8-23　　圖8-24

　　圖8-22　　②飛後黑在3位擋，行不行呢？④只要簡單的一頂，黑已不行。

　　圖8-23　　②飛後，❸在這裡頂一手，白④如走6位，則過小，如圖內長可以說勢在必行，❺切斷，⑧大飛後，黑想吃白只有❾斷，可是以下的變化黑不行，圖8-19的❶不行。

　　圖8-24　　❶尖可行嗎？

圖8-25　❶尖後②托，但❸內扳好，以下白不行，④如走5位，則黑4位，白也不行。

圖8-26　②擠又會怎麼樣呢？❸當然接，④小飛，在下邊謀生，❺只能靠，⑥扳，❼擋，⑧做劫，如⑨、⑩虎則黑8位，白不行，❾打後，⑩做劫，雙方不分上下。

圖8-27　❾發強手欲不打劫而淨殺，行嗎？⑩做眼，⓫打吃，⑫連，⓭亦連，⑭在這邊動手，⓯只能擋，⑯、⑱連沖兩手，再20位叫吃，露出真相，㉑只好破眼，以下㉒㉔成劫，與圖8-26大同小異，❾仍不行，圖8-25❶可考慮。

圖8-25　　　　圖8-26　　　　　圖8-27

圖8-28　❶連怎麼樣？

圖8-29　②小飛，❸如走8位，則白下7位黑不行，❸只有擋下，④走5位，則黑4位叫吃，白不行。❺沖後⑥擋，❼跨好手嗎？以下⑧斷，❾擋，⑩叫吃好，這樣黑不行。

圖8-30　圖8-29中的❼跨改在本圖❼沖好，以下白或退或擋，黑棋均有便宜可佔。

圖8-28　　　　　　圖8-29　　　　　　圖8-30

圖8-31　②不飛而爬，❸當然擋，④可5位爬，也可如圖斷，但斷不行。

圖8-32　❸擋時④夾，看似手筋，但❺一立，萬事皆休，本圖白不行。

圖8-33　④走圖8-31中介紹的爬，❺連扳強手，白切不可叫吃，否則因小失大，⑥粘是正著，❼只能補，⑧最大限度的飛，❾頂，⑩退，⓫扳下，⑫以下做眼，但

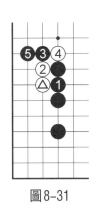

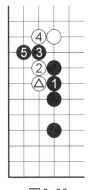

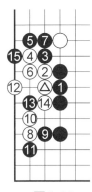

圖8-31　　　　　　圖8-32　　　　　　圖8-33

⓭、⓯馬上將白破壞，白不行。

　　圖8-34　⑤叫吃，❻只能粘，⑦粘，❽補，由於A
位是白先手，所以⑨以後白已經活出。

　　綜合以上內容，本題以圖8-24❶尖為佳。

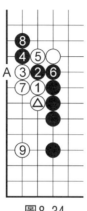

圖8-34

第九題　吃子

圖9–1　△後黑當走哪裡？

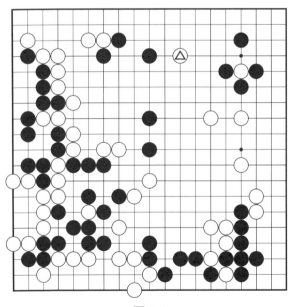

圖9–1

圖9–2　❶走這裡尖，會怎樣呢？白的對付方法有 A、B、C、D、E，以下一一研究。

圖9–3　如果白A托，那麼，黑有B、C內外扳兩種下法，先看B。

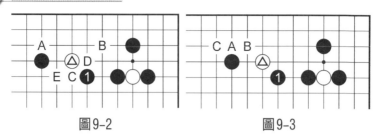

圖9-2 圖9-3

圖9-4　白A托，黑C扳，白①斷後黑❷二路打吃，③叫吃後❹可走5位，下圖將另介紹，先講❹提，⑤吃後❻可開劫，這樣風險很大，❻如粘，則是本圖，⑦跳尋找出路，⑧飛攻，⑨防黑B沖，出現兩個中斷點（11後），⑪跳後黑已不行。❻可做劫。

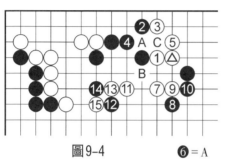

圖9-4 ❻＝A

圖9-5　❹長出後白⑤也只有長出這一手了，❻順勢打出，⑦只此一手，⑧粘也是正應，⑨、⑪打後⑬粘，本圖白不行，⑭以後白5子難以逃脫。

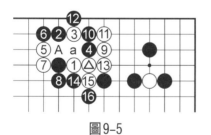

圖9-5

圖9-6　黑B外扳又怎樣呢？①退好，❷是破眼要點，③夾後⑤長，黑已無力包圍。白勝。

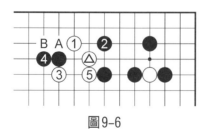

圖9-6

圖9-7　白如B飛，黑有❶托的強手，白有A、C兩種應法，下面分別介紹。

圖9-8　❸如扳出，④叫吃兼斷好，❺只有立下，這裡被白提則萬事俱休，⑥接後黑2子須尋出路，只有二路連爬，很委屈。

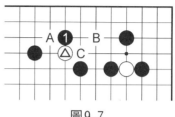

圖9-7

圖9-9　❸在底下扳，④只有吃，如在5位吃也行，下吃形成本圖，⑥叫吃後⑧虎好，這樣黑抓不住白，以下白棋可以逃脫。

圖9-10　❸長一手，然後❺扳，⑥是好手，❼防白在此沖，⑧連回一子，❾擋，以下白可行。

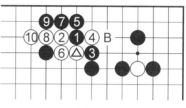

圖9-8

圖9-11　圖9-7中的❶也可走本圖❶，那麼，②將托，❸長，④也可A扳活角，如圖白棋不行，白應A扳活角。

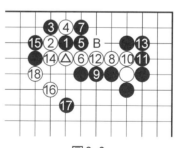

圖9-9

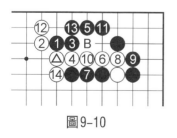

圖9-10

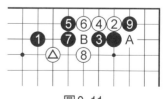

圖9-11

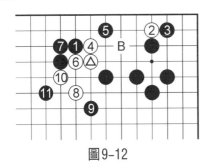

圖9-12

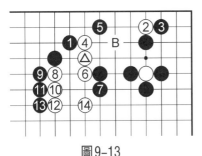

圖9-13

圖9-14

圖9-12 ❸防止白活角，④做眼，❺破眼，⑥擠，❼粘，⑧跳出作戰，無奈黑❾、⓫後白不行。

圖9-13 ⑥不擠，而向中央長出，❼如退，則⑧、⑩、⑫一氣呵成，至⑭，安全逃出。

圖9-14 由於❼退不行，黑只有扳了，⑧如拐則❾飛正好，白不行，⑧走A見下圖。

圖9-15 ⑧跳出，黑意外地不好下，請讀者細察。

圖9-16 ❺點不行，那麼❺飛封行嗎？⑥扳，⑧做劫，以下引起一個不大不小的劫爭，雙方可行。

圖9-15　　　　　圖9-16

圖 9-17 **❸**內扳怎麼樣呢？④必然斷一手，**❺**叫吃，⑥、⑧兩邊都打著了，⑩粘瞄著A沖出，**⓫**連，⑫沖，黑不能擋，只好**⓭**粘，⑭尖出，**⓯**先手便宜，以下**⓳**封住了白頭，白不行。

圖9-17

圖 9-18 B介紹完，輪到C了，**❷**拐頭不讓白出頭，③跨一手意圖從這裡打開局面，撕爛防線，**❹**挖斷也只能這樣了，⑤吃後⑦再吃，然後⑨立下，試圖做活，可**⓬**一點，什麼也活不了？白⑬併，黑不行。

圖9-18

圖9-19 白走D，**❷**如擋，③拐後黑不好下。

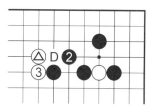

圖9-19

圖 9-20 那麼**❷**壓行嗎？③再長，**❹**壓，⑤拐，**❻**如連扳，⑦仍立，可爭先手，**❽**利用邊上接應可行，但⑨尖後已成活形。

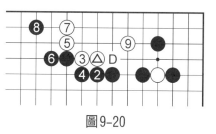

圖9-20

圖9-21　D後❶小飛一手，可謂外鬆內緊，圍棋的魅力正在於此，同樣只是一手棋，可含義卻相差不少，D不行，由此可以證明。

圖9-22　現在講一講E尖，❶試圖將白封起，②沖，❸雖可，但④時白已沖出，黑擋不住。

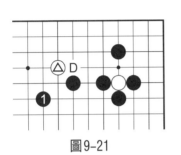

圖9-21　　　　　　　　　　圖9-22

圖9-23　那麼❶在這裡又怎樣呢？對此②如長，❸又封住出頭，④沖不行，E在這裡遭遇了滑鐵盧。

圖9-24　以上講了❶尖，下面講❶鎮的下法，對此進行研究是必不可少的。

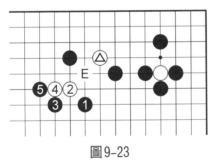
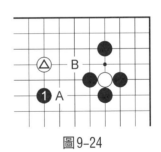

圖9-23　　　　　　　　　　圖9-24

圖9-25　①後❷長，白不行。

圖9-26　①走B，❷鎮，行嗎？③尖，開始做眼，❹立，不讓白得便宜，但⑤托後白初具活形。

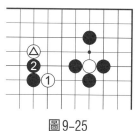

圖9-25

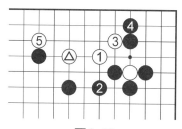

圖9-26

圖 9-27　❷改為尖呢，③如按上圖，有 A 點，③只好托，❹扳，⑤立，❻隨手，⑦斷後黑不行，❻奠定敗局。

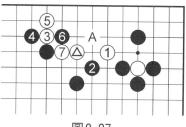

圖9-27

圖 9-28　⑤立時❻不扳斷，而是聯絡，事實上也不行，請看⑦補，❽不立，則白可托過，❽只好立，⑨尖後，白已成活形。

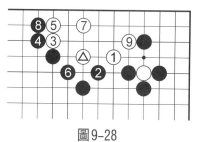

圖9-28

圖 9-29　⑤立時白當❻點方，這是雙方的要點，⑦只能愚形聯絡，❽擋下後白已無法成活。

圖9-29

圖9-30

圖9-30　由於①跳經研究不行，那麼①尖出行嗎？❷枷一手即可，白出不了頭。

圖9-31

圖9-31　①尖、①跳都不行，那麼①托行嗎？對此❷扳，③頂❹長，⑤立時❻點，白不行。

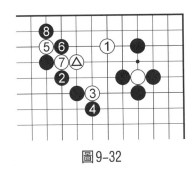

圖9-32

圖9-32　①小飛，❷只要封住出路，白已不行，儘管③、⑤極力騰挪，無奈黑❹、❻皆是正應，⑦斷後，黑❽叫吃，白已不行。

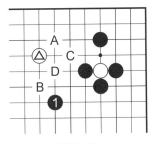

圖9-33

圖9-33　❶大飛一手行嗎？對此白有 A、B、C、D 四種對付之策，以下一一介紹。

圖9-34　①走A尖，這是堅實的1手，粗看八面玲瓏、勢不可擋，但❷亦小尖，白頓時無可奈何。

圖9-35　①走B跳，❷如隨手一擋，白③跨後已逃之夭夭，❷當重新思考。

圖9-36　❷當刺，這樣白很危險，③開始騰挪，❹封鎖，⑤準備做眼，❻沖並破眼，以下白不行。

圖9-37　③一邊保持聯絡，一邊想辦法出頭，❹笨笨地退，⑤做眼，❻點後白已不行。

圖9-38　①橫跳，❷要點，③尖富有彈性，❹撥一子，⑤托⑦擋好，以下白輕鬆做活。

圖9-34

圖9-35

圖9-36

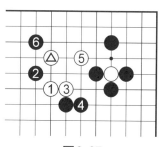

圖9-37

圖9-38

圖9-39 ①尖又如何？❷封鎖，③小飛，❹尖後白已不能往左了，⑤飛出好，白可行。

圖9-40 ❶飛攻白，白如圖輕快地逃脫，②、④太漂亮了。

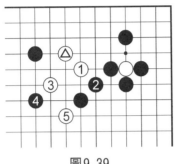

圖9-39

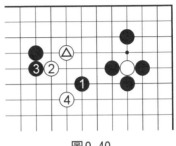

圖9-40

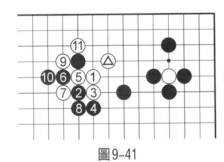

圖9-41

圖9-41 上圖擋改為跳，又怎樣？白笨笨地沖兩下後，黑已露破綻。

圖9-42 黑大飛，用盡心思，然而仍然不行，圖9-40的❶可以說是最差的。

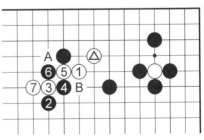

圖9-42

圖 9-43 ①應該尖，❷壓，想最大限度地圍死白棋，但③、⑤先手後⑦飛，不是易殺的形。

綜合以上 42 張圖，以圖9-24❶跳攻擊為佳。

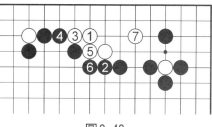

圖9-43

圖 9-44 黑採用❸頂，❺斷也不是辦法。

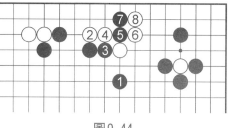

圖9-44

圖 9-45 黑只好❸擋上了，④退後❺稍問題，如圖至⑥，黑已不可封鎖。⓭當 15，浪費……一手棋。

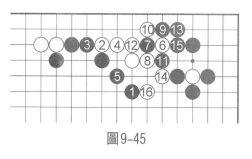

圖9-45

圖 9-46 ❸扳子是一種選擇，④必然斷，❺長起後白的日子並不好過。

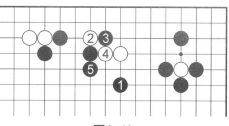

圖9-46

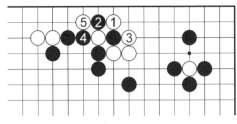

圖9-47

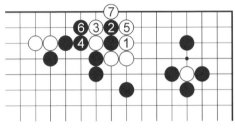

圖9-48

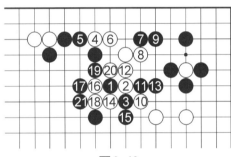

圖9-49

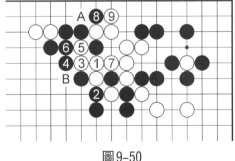

圖9-50

圖 9-47 ①叫吃，❷反叫吃，③如❹長出不好，提子後⑤叫吃，形成一個劫爭。❹當5！

圖 9-48 ①叫吃時❷立下大損，③甚至可❹長，就算立下也是可行的，⑦提子後黑殺不了白，不信可自行驗證。

圖 9-49 ❶飛封，②靠是當然的一著，❸扳後④、⑥退，❼點入要點，⑧壓一手後⑩扳出，❶尖究竟是好是壞？⑱團不行，見下圖。

圖 9-50 ①向下長才是要點，❷如果強行破眼是不行的，至⑨，白A、B必得其一。

圖9-51 **❶**壓不
行？**❼**不好，當⑩，
如圖給了黑棋打出聯
絡的機會。

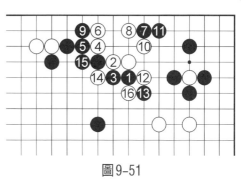

圖9-51

圖 9-52 圖9-
49、圖9-50太複雜，
如圖白②、④打吃就
簡單解決問題了，簡
單的想法你一定想得
到嗎？

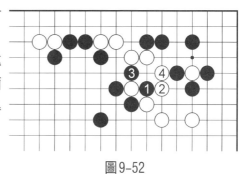

圖9-52

圖 9-53 **❶**飛
攻，②、④如此平凡
的退，黑就簡單的
壓，⑥托後退，**❾**正
好一擊，⑩想弄出什
麼？**⓫**退即可解決，
白被吃了。白當如圖
9-52，④不長，⑩壓
後12於5位扳。

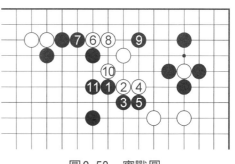

圖9-53 實戰圖

圖9-54　❶鎮，看白的態度，②如左尖出，❸飛枷是好手，以下至⓱，白不行。②右尖，黑就簡單的壓。

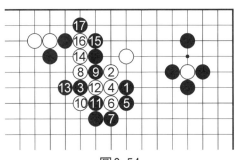

圖9-54

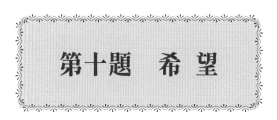

圖10-1　本題取材於讓九子局，A後白已死了嗎？

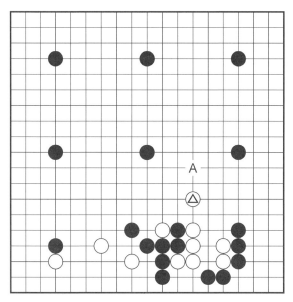

圖10-1

圖10-2　①飛後，❷靠是要點，③頂也是形，❹扳後，⑤長，白棋有希望。

圖10-3　❷在這裡尖，圍棋真的很神奇，多一路，

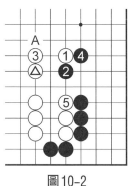

圖10-2　　　　　　　　　　圖10-3

少一路，天差地別，要說出其中的真諦，職業棋手也很難，③頂，❹長，防白虎，富有彈性，⑤從這邊出頭，❻奮力封殺，⑦、⑨後，❿一靠，白意外地難辦，怎麼辦也不行，讀者試擺一下。

　　圖10-4　　③笨笨地擋，行嗎？❹封住這邊的出路，⑤拐，意圖在邊上弄出些苗頭來，但❻立下，白無策。

　　圖10-5　　③虎，這裡是做眼急所，❹尖好，這樣白已沒有活路。

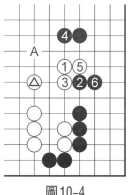

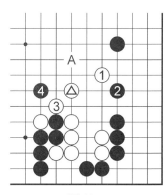

圖10-4　　　　　　　　　　圖10-5

圖 10-6　①改為跳，而不是飛，能達到收一步而利全局嗎？❷尖要點，③靠上去也無處發力，❹簡單地擋住，以下一本道，白毫無作用。

圖 10-7　③飛下，❹玉柱，白已不行，⑤尖，遭❻封，⑦飛，又遭❽飛，⑨開始做眼，❿簡單一斷，白已不行，⑪當先12位，可行嗎？⓬走⑪點，白也不行。

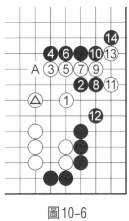

圖 10-6

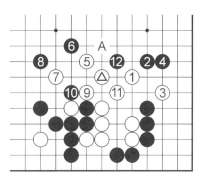

圖 10-7

圖 10-8　③跳一手，意圖做眼，兼外逃，❹尖當然的一手，⑤靠上去，在這裡尋出路，❻內扳，❽退，連貫手法好。

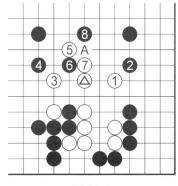

圖 10-8

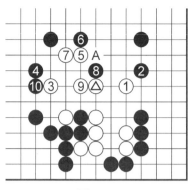

圖10-9

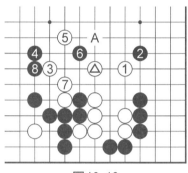

圖10-10

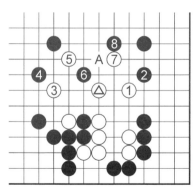

圖10-11

圖 10-9　③的步子再邁大一點，❹仍尖，⑤、⑦後❽沖，好，這是要點，⑨只有默默地退，❿一下子就完成了封鎖，白棋根本行不通，⑤可變，見圖10-10。

圖 10-10　⑤改為象步，可是❻穿象眼，⑦必須聯絡，否則❻貼下，白棋斷開，如圖⑦聯絡，可❽擋下，白不行，⑦可變，見下圖。

圖 10-11　⑦改在這裡靠，試圖撕開防線，可是❽擋後，白也不行。

圖10–12　①改在這裡頂，❷併一手，③二間跳，黑❹、❻平靜地退，白只好在另一邊尋出路，❿好，瞄著兩邊，以下黑冷靜應對，黑好。

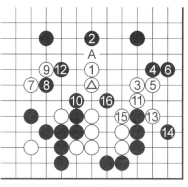

圖10–12

圖10–13　③大跳，❹刺，⑤擋，❻扳起後⑦斷，❽併，以下⑨、⑪成劫，白可謂用心良苦，但黑❹有變。

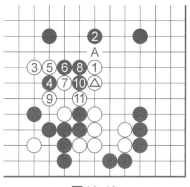

圖10–13

圖10–14　❹當再往右一路，這樣白就打不了劫了，淨吃。

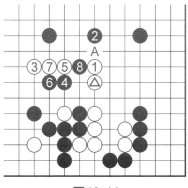

圖10–14

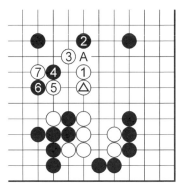

圖10-15

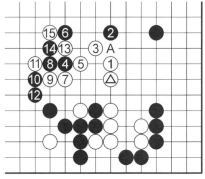

圖10-16

圖10-15　③改在這裡扳，④想先便宜，但⑤托後⑦斷，白棋有很多利用，本圖黑不好，④可變，見下圖。

圖10-16　④遠一路，對此⑤虎很自然，⑥如脫先，則將遭到白本圖的反擊，故⑥當7位立。

圖10-17　⑥立以後，白只有朝右邊發展了，但⑧刺，⑩併，白未見有什麼可行，⑪做眼，但⑫一下刺中要害。

圖10-18　⑤下一路，對此⑥是要點，⑦併，做眼兼出頭，⑧好，

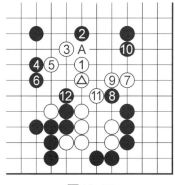

圖10-17

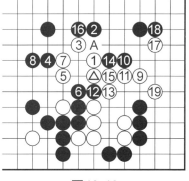

圖10-18

⑨跳下後在右邊打開了戰場，⑯當思變。

圖 10-19　⑯如沖，⑰置之不理，以下白形成先手或打劫，又有 A→E 的手段，白成功。

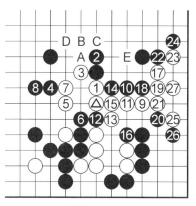

圖10-19

圖 10-20　⑫改在這裡點，⑬只有連，⑭接後，⑮也需補，⑯擋下後白不行。

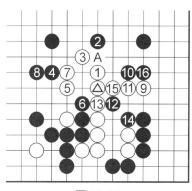

圖10-20

圖 10-21　③二間跳，④封，⑤長後⑥必擋無疑，⑦斷，⑧如下立，則形成本圖，白非常好地從中腹出頭，⑧當變。

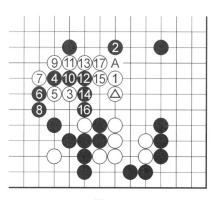

圖10-21

圖10-22　**8**當如本圖，貼住白棋，這樣白無用武之地。

圖10-23　①大飛行嗎？**2**尖試圖沖斷，白無法連接，如白③貼，則**4**斷後白不行。

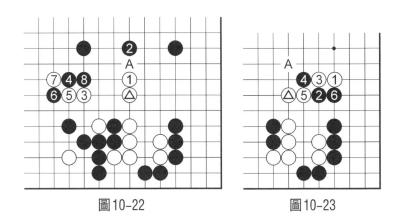

圖10-22　　　　　　　　　圖10-23

圖10-24　③尖怎麼樣呢？**4**長起，⑤、⑦聯絡後**8**擠，出現兩個中斷點。

圖10-25　⑤直接連，利否？弊否？一言難盡。

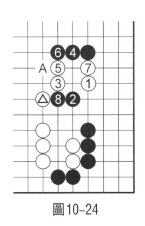
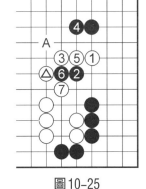

圖10-24　　　　　　　　　圖10-25

圖10-26　❽如立下防枷，⑨連接，❿只有退，⑪要點，⑫、⑭也只能如此，⑮尖後出路廣闊。

圖10-27　❷當靠上去，③扳，❹斷後，白兩面叫吃，十分舒服，但毫無作用，⑪以下盡力謀出，然而還是不行。

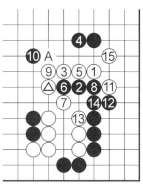

圖10-26

圖10-28　①是盲點嗎？❷長，③跳，❹長好，兩個中斷點，一人一個，⑦跳後⑨飛下，❿併，⑪小尖，但⑫後不行。

圖10-29　①、③神奇得很，❹打吃不行，⑤、⑦、⑨飛快地向外逃出，右邊二子已交換。

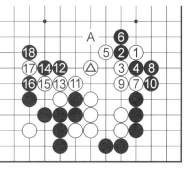

圖10-27

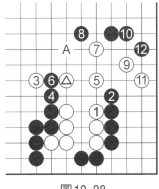

圖10-28

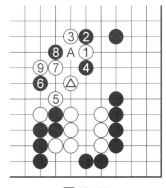

圖10-29

　　圖10-30　黑如本圖方為正解，❻長後，⑦也只有立了，❽擋，⑨是形之所在，❿拐，⓬點，以下進行至㉒，白不行。

　　圖10-31　⑪改為飛下，⓬以下破眼，⑰飛尋眼位，⑲、㉑只能做出一隻眼，白棋行不通。

　　透過以上分析，圖10-1A後白已無法求活。

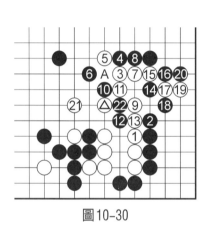

圖10-30

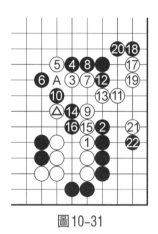

圖10-31

圖11-1　基本圖：黑左中下的空太大了，黑圈中的白四子能發揮什麼作用？左邊九線落子當然也能破一些空，但此時白有更巧妙的破空手段……那就是……A！

圖11-1

圖11-2　黑❶後白如②扳，❸斷是戰鬥的棋，白⑥下立相當無理由，黑❼後，白雖可兩方長出，但黑⓱不

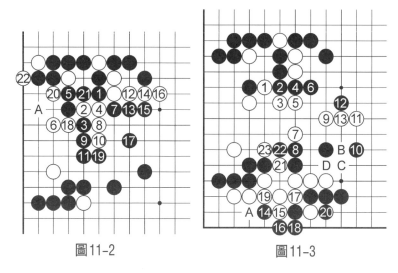

圖11-2　　　　　　　　　圖11-3

圖11-4

圖11-5

好，這一手當A！如圖⓱後白A，⓳雖可吃住白四子，但白⓴、㉒後也滿意。

圖11-3　對白△，黑如A，①扳，黑❷長出軟弱，白⑦、⑨後輕易逃出，黑⓮想殺白棋，白⓯、⓱、⓳先手後㉑、㉓造出一個劫，白有A的劫材，又有B、D的劫材，黑難以幹掉白。

圖11-4　對於黑❶斷，白不用想得太複雜，白②、④叫吃後⑥、⑧推進，然後⑩虎，不會死。

圖11-5　下邊重點要討論的是黑❶長起的下法。內容相當豐富……

圖 11-6　白採用相當虛的下法，白①刺後③木出，這樣的下法成功嗎？

圖 11-7　黑❶是要害嗎？白如只懂②靠，黑❸下立心情愉快，白對這樣的結果顯然不能滿意，白②當……

圖 11-8　對❶，白②托，黑如採用❸扳的下法則④斷，黑❺叫吃時白⑥也叫吃，黑❼不好，黑劫敗後白⑩立，以下黑出現死活的問題。

圖 11-9　黑❶應當連上，白②可不連，被提也很難

圖 11-6

圖 11-7

圖 11-8　　❾＝②

圖 11-9

受，連上吧，黑❸叫吃又難受，白不能滿意。

圖11-10　白②應當立下，在此一賭勝負。賭！

圖11-11　黑❸如退又會如何，白④扳後黑不能脫先，否則白有⑥、⑧、⑩的好手，至⑭。白應滿意吧？

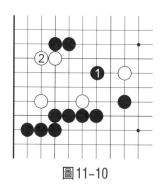

圖11-10

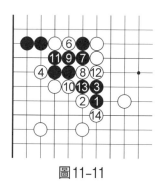

圖11-11

圖11-12　黑有❷跳的下法，白③沖後⑤著於6位併不好，白⑦後雖提一子，但黑❽後白大虧。

圖11-13　白有②穿象眼的下法，黑❸飛罩看似錯不了，白⑫是巧妙的手段，否則有招數，⑭後黑發現❶不好，但又當下在哪裡？

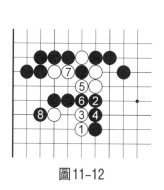

圖11-12

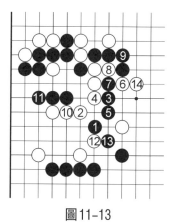

圖11-13

　　圖11-14　白⑦時黑❽改為叫吃以使兩邊走暢，白⑮
後白仍可下。

　　圖11-15　白⑦時黑❽改為團住，白⑪、⑬的下法並
不能抓住黑，黑⓮後白⑦、⑨二子棋筋被吃。

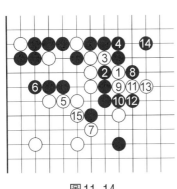

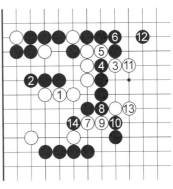

圖11-14　　　　　　　　　　圖11-15

　　圖11-16　白①改為貼，但③不好，黑❹後白①二子
被吃。

　　圖11-17　白①應先尖回，黑如懼怕打劫在A粘，白
就有棋了，黑不應A粘，打劫就打劫吧！

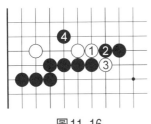

圖11-16　　　　　　　　　　圖11-17

　　圖11-18　白①飛也沒有用，黑❷沖後白不行，難道
白真的不行？圖11-15的白⑬有誤，當下③下二路！

　　圖11-19　白①飛時黑❷更為厲害，白③、⑤、⑦的

折騰毫無用處，黑⓬一點白就完了，①不行。

　　圖11-20　白②連上，黑❸亦連，④、⑥沖斷後白⑧在9位叫吃，想做劫不成立，以下至㉕成劫，黑㉓當A，這樣就無劫了。

　　圖11-21　白①擋，看黑對死活的理解，如黑❷立下則中招了，③至⑨仍是老一套，白⑪後⑬緊氣，黑意外地難辦。其中❻可7位變招數。

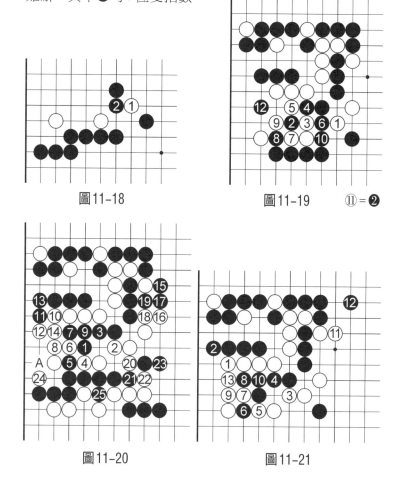

圖11-18　　　　　　　圖11-19　　⑪=❷

圖11-20　　　　　　　圖11-21

圖11-22　黑改為❶托，白扳後立下，白④要點，以下⑥、⑧是次序，黑❾叫吃白就以⑫、⑭應對。

圖11-23　黑❷反扳，白③如退，黑❹後黑好下。

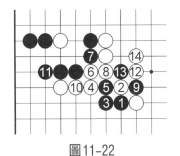

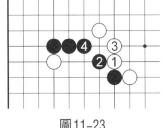

圖11-22　　　　　　　　　　圖11-23

圖11-24　白①應該擋，以下白棄子後活出一塊，也算成功。

圖11-25　白還有別的下法嗎？如圖白②下扳後⑥、⑧、⑩飛去二子，⑭、⑯後如23位虎，下圖介紹。如圖⑱粘，以下成劫。

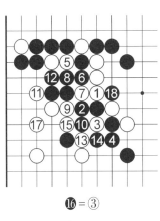

❶⑥＝③

圖11-24　　　　　　　　　　圖11-25

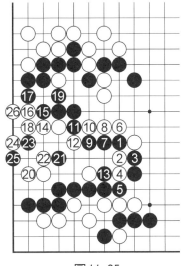

圖11-26　①後黑如不肯A開劫，在2位飛，反成淨活？

圖11-27　由於黑上邊走的太厚，黑可以不打劫而殺白，黑❶點在黑5位脫先白才成劫，可謂大失敗。

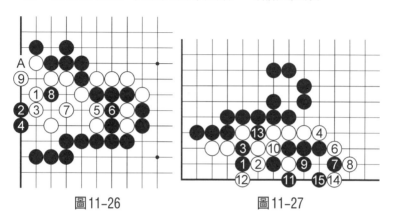

圖11-26　　　　　　　　圖11-27

圖11-28　黑❸渡回更為簡明，黑❼後白無疾而終。

圖11-29　白還有②夾的下法，⑥、⑧妙手，但⑯過強，⑱、⑳還想殺棋已是過分之舉，黑㉑沖後白不勝防，白⑯當A、C先手做一眼後21位連上，活棋不成問題，黑❸如4位，則白3位，亦可行。

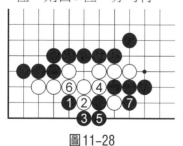

圖11-28　　　　　　　　圖11-29

　　圖11-30　白還有②尖的下法，以下黑Ａ白Ｂ，黑Ｃ
白Ｄ，黑Ｂ、Ｄ白Ａ，均是可下之形。

　　圖11-31　黑❶飛也算不上要害，白②後白仍可處理
⋯⋯

圖11-30

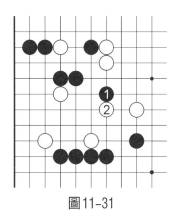

圖11-31

　　圖11-32　黑❶是要害嗎？黑右併是強手，黑❺立下
後白有⑥沖的手段，但黑❼可9位，白併不好辦。

　　圖11-33　黑有3左併的更聰明下法，白②下的不好
⋯⋯

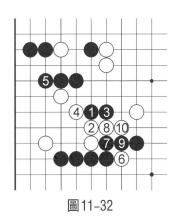

圖11-32

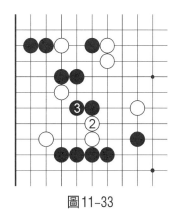

圖11-33

圖11-34　白不能跟著跑，白①扳探，黑❷中招，白③、⑤、⑦後⑨好，以下至⑪，白好。

圖11-35　黑有❷壓的手段，黑❹是要點，⑫棄去一子，⑯拐後白活不了。

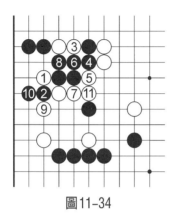

圖11-34

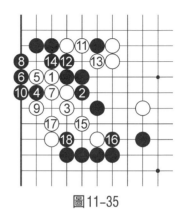

圖11-35

圖11-36　白①靠則黑❷、❹不客氣，黑❻不好，當17位，如圖⑩落後手，白⑪以下盡力做兩眼，但做不出，但有了㉑後黑上邊反而被殺。

圖11-37　白①改為立下，以下白可沖出。

圖11-36

圖11-37

圖11-38　黑⓬當頂住，以下白不行。

❺＝▲

圖11-38

圖11-39　白①扳時黑❷壓，白⑤不好，當6位，由於這一手，白方損失很多。

圖11-40　白①時黑如❷夾，看似手筋，但白③長入後黑不好辦吧？看來圖11-6的下法是可行的。

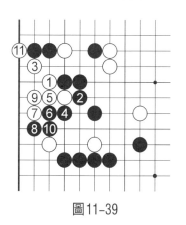

圖11-39

圖11-40

第十二題　行不行？

圖 12-1　基本圖：黑中腹一塊未活，要想做兩眼難上難，難道真的無計可施了嗎？試一下黑❶行不行呢？

圖12-1

圖 12-2　黑❶長出的手段對上邊白棋有很大威脅，但現在1位長出不行，白②沖後，黑聯絡不佳。基本圖黑❶想補。

圖12-2　　　　　　　　　　圖12-3

圖 12-3　白①過於老實，黑❷長出後❹併，❹如6位跳以下會介紹。白⑤、⑦將黑封鎖，黑❽、❿沖斷後白⑪劫活也好，黑⓬斷後⑬是要點，黑⓮、⓰、⓲想吃棋時出現了失誤，那就是黑㉒、白㉓好。黑㉒當A、白B、黑C、白D、黑㉒才對。白①是紮實，但也是最軟弱的下法。

圖 12-4　黑跳時白挖，黑上邊叫吃後❺連上，白⑥斷時黑❼叫吃。白⑧想黑擋後❾叫吃，黑看得很清楚，❾彎！白有A的大弱點。

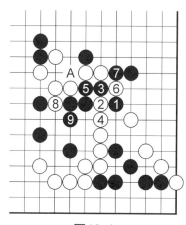

圖12-4

圖 12-5　黑下打也是不錯的結果，白⑥沖時❼正好擋住，沒有比這更完美的事。

圖12-5

圖12-6

圖12-7

圖12-8

圖12-6　白②長出也沒用，黑❸長出後白如一心想殺，只能④尖，但❶後白不行，右下⑯以下雖可使白不致打劫，但黑好。

圖12-7　白①搭看來有效嗎？黑❷、❹吃進一子後⑤沖，⑦點，⑨打，一連串的手法極好，黑❿以下不行。白⑦時黑❽犯了大錯，當A！

圖12-8　白①如叫吃，黑❷時③不好？如圖④、❻

後可活。

圖12-9　③改為提也沒有用，❽後仍可兩眼活。

圖12-10　白改為跨斷，黑❹是小小的陰謀，想⑤斷？黑❻後⑦佔據要津，⑨叫吃後黑不好辦。

圖12-11　黑應改為❶做眼，白②、④無奈，黑❺後⑥只好做劫，黑❼後難解。

圖12-12　❹改為貼住，❻做眼，白⑦叫吃後成劫。

圖12-9　　　　　　　　圖12-10

圖12-11　　　　　　　圖12-12

圖12-13

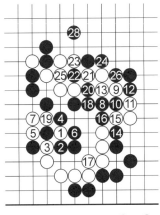

圖12-14　　㉗＝㉒

圖12-13　白①點仍然是劫。其中❹切不可下5位，否則成直三。

圖12-14　黑有❹、❻提子後❽跳出破劫的手段，白只能⑨尖吧？黑❿、❶斷後❽接上好，⑲只得破眼，黑⓴至㉘輕鬆將白擒獲。

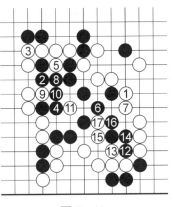

圖12-15

圖12-15　白①外扳不讓黑出頭，黑❷、❹盡力做眼位，但⑪後黑只能斷了，白⑬、⑮、⑰很好，黑氣不足白氣長。

圖12-16　黑❹叫吃也沒用，黑⓬後僅有一眼，⑪要防，無所謂，黑不行。

圖12-17　黑❹、❻、❽皆為好手，黑❿後由於有⓮、⓰的幫忙，⓲活了！

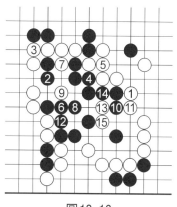

圖12-16

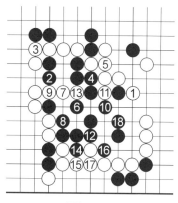

圖12-17

　　圖12-18　黑❷斷時白如急於做活，黑❻右扳下後❽、❿將白四子切斷，白不行。黑想吃白……

　　圖12-19　黑❷、❹沖後❻斷，白⑦、⑨急於吃子不妙，黑❽後❿、⑫強手，以下成不了劫。鬥氣白氣短，黑勝。但白有A撲的劫材。⑭當B！白應手窮。

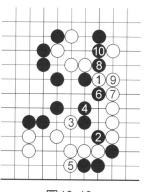

圖12-18

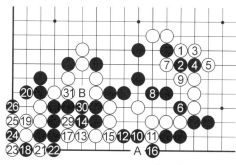

圖12-19　　㉗＝㉓　㉘＝㉑

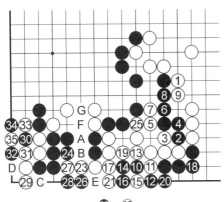

22 = **15**

圖12-20

圖 12-20　白應⑦、⑨不讓黑有漏洞可鑽，以下❿跳入後至㉑，白㉓先手，㉕成一眼，㉖後白㉙立下好，由於 A、B 的劫材，C 又是好手，黑 D 後有白 E 的接不歸。

❻當 F、白 G、黑17。

圖12-21　白③切不可隨手擋上，否則黑❹、❻就殺棋了。白⑦、⑨、⑪、⑬、⑮盡力緊氣，就算 A 撲，白氣也不足黑氣長……

圖12-22　有了黑❷扳後黑❹斷已不是從前，⑨活❿可沖後⓫扳，強烈……

圖12-23　黑❻扳時白⑦擋上，黑❽如堅決不想讓白

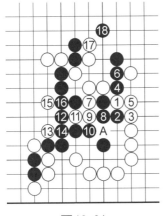

圖12-21

圖12-22

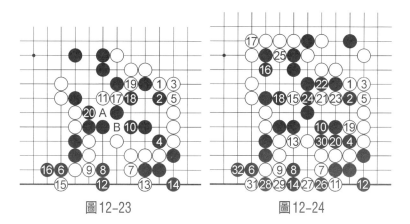

圖12-23　　　　　　　　　　圖12-24

活，白⑨也只有接，⓰後 A、B 交換，但這交換不好，⓴
後白三子竟然由於 A、B 的交換無路可逃。❽可9叫吃。

　　圖12-24　　⑪後⓯點入，至㉕，黑做不出兩眼，但黑
㉖、㉘盡力使白少氣，至㉜，白應該不行。

　　圖12-25　　上圖白⑦應如本圖①、③、⑤、⑦後⑨活
棋，黑⓾、白㉓妙，比 A 好，⓬後雙活。

　　圖12-26　　白①夾又會如何？黑❷連上後白如擋上，
⑦要防黑在此沖出，黑❽後簡單成活。

圖12-25　　　　　　　　　　圖12-26

圖12-27　白①退也沒用，黑❷、❹繼續沖下，❻拐時白⑦如要①二子，對殺。⑨如12位，黑9位，⓬後黑活。

圖12-27

圖12-28　圖12-24黑❷扳時③如急於破眼，黑下至⓬，白下邊未活，上邊氣不長，不好辦。

圖12-28

圖12-29　白③打吃後⑤沖，⑮以下想拼氣，如圖白㉗靠後黑不好辦。但其中黑㉒當25位叫吃！⓮可A。

圖12-29

圖12-30　黑❷退不好，白③趕緊貼住，黑❹雖是要點，但白⑤好手，黑抓不住⑨，以下成劫。

圖12-30

圖12-31

圖12-31　❹、❻、❽以下想活棋，但白可使黑成曲三，黑⑯想成雙活，但白⑰一擊後黑不行。

圖12-32　黑❺以下想對殺，但白⑩至⑮成劫，白⑱以下劫材多，黑如不想打劫，從A開始收氣，白邊上可成一眼。

圖12-33　白①跳圍，黑❷小尖時白③如連上，那麼黑有❽併做第二隻眼的手段。

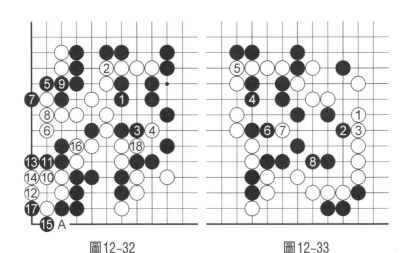

圖12-32　　　　　　　　　圖12-33

圖12-34 白③只好硬殺，黑❹、❻、❽、❿後白⑪粘上，黑⓬提時白⑬如擋，黑⓮斷後成劫爭。

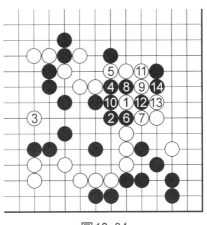

圖12-34

圖12-35 白②可退一手，這有巨大的差別，④、⑥後邊上沒棋，黑⑪如12位，參見圖12-19。

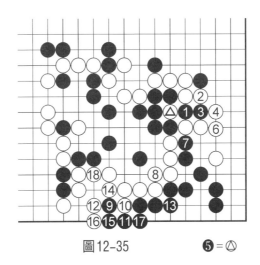

圖12-35　　　　　　❺＝△

圖12-36　⑩長出先手，⑫、⑭、⑯又是先手，⑱一靠，還有不勝的理由？⓫當上一路……

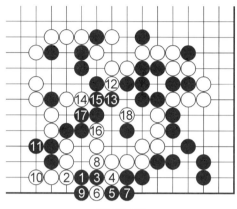

圖12-36

圖12-37　黑❶先佔據要點，②扳是先手，④、⑥是先手，白⑧先手後⑩連上，焉有不勝？

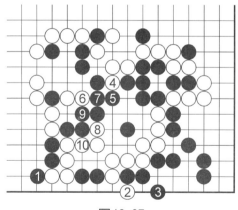

圖12-37

第十三題
白能殺掉黑左上角嗎？

圖13-1　白先，能將黑左上角一塊乾脆的殺掉嗎？

圖13-1

圖13-2　白①點入去黑眼位，一定能殺掉黑棋!?黑
❷沖後❹斷，白⑤、⑦後⑨立，黑只能❿尖向外沖，白⑬
如下A位，不行。白⑬後生死要看各自在外邊的戰鬥力。

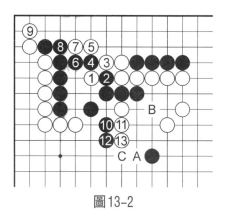

圖13-2

黑B先手後可C扳……

　　圖13-3　上圖白⑨如封鎖黑的出路，黑有❷斷的好手，至❽，明顯活棋。

　　圖13-4　上圖的白⑤不好，當下本圖①提，黑❷只有打吃？白③扳後黑不行。

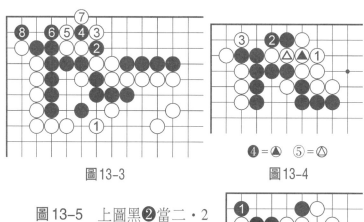

圖13-3　　　　　　　　　圖13-4

④＝❷　　⑤＝△

　　圖13-5　上圖黑❷當二·2扳，這才是正著。

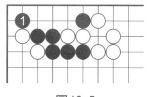

圖13-5

圖 13-6　黑❶直接斷過於急躁，少了一個劫材，應 3 位扳，這樣 1、A 以下有許多本身劫。

圖 13-7　❸如倒虎想做眼，白有④打吃的強手，不如上圖好。

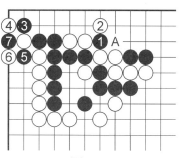

圖 13-6

圖 13-8　白①退不行！黑❷沖後③只有擋住，黑❹斷，白⑤打吃，後❽打吃，白⑨沖下後吃下黑四子，但不算成功，因為只吃下了四子，而不是全部。

圖 13-9　白①往上一路，黑❷虎妙，以下輕鬆成劫。

圖 13-10　⑤如不想打劫，黑❻跳不夠好。

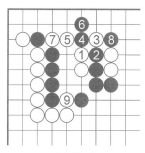

圖 13-8

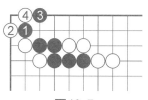

圖 13-7

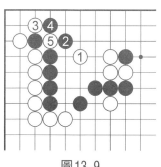

圖 13-9

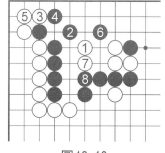

圖 13-10

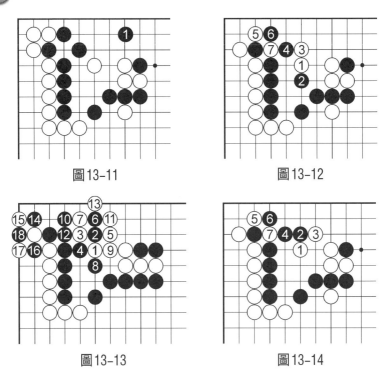

圖13-11

圖13-12

圖13-13

圖13-14

圖 13-11　黑❶大飛好，這是李昌鎬的下法。

圖 13-12　黑❷如果虎上，白③又是李昌鎬的下法，黑❹做劫。

圖 13-13　黑❷可以托，白③扳下後❽打吃是先手，活棋不成問題。

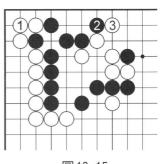

圖13-15

圖 13-14　白③不應急於吃黑❷一子，在3位虎很好，黑❹退後白⑦如提成劫爭。

圖 13-15　白應①粘，不要無事生非，黑❷扳白③就

擋住，黑做不出兩隻眼。

　　圖13-16　白①大飛準備斷開黑棋，黑❷必補？白③飛後黑稍嫌麻煩。

　　圖13-17　②沖斷太急，❸是李昌鎬的一手。黑白均可下，②應A先尖。

　　圖13-18　白②過於呆板，白④也應連扳做劫？如粘，黑❺、❼後有一眼，左上有一劫眼，但黑劫材多，成活不成問題。

　　圖13-19　白⑤立下，黑❻沖，白有a、b的選擇，如a，黑b沖後白不好辦；如b，黑可a成一眼，如上圖一般，可三眼兩做。

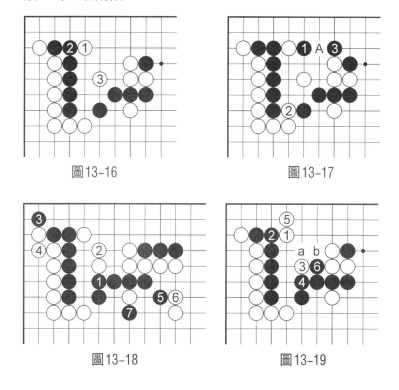

圖13-16　　　　　　　　圖13-17

圖13-18　　　　　　　　圖13-19

圖13-20　白⑤併是一種下法，白⑦過於老實，黑❽立後眼形出來了，黑❿刺有作用，以下很難殺黑。

圖13-21　白①送吃後用③準備逃出一子的手法將形成劫爭？

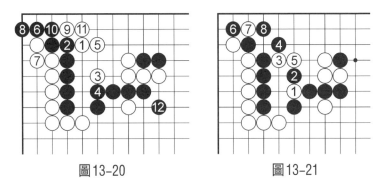

圖13-20　　　　　　　圖13-21

圖13-22　白的下法不成立，黑❹、❻沖後❽可以打吃，⑦如9位，黑可二路飛，總之，到❿，黑活了。

圖13-23　白①刺後③尖回的下法好，這是常昊的下法，以下成劫。黑有A類的劫材。

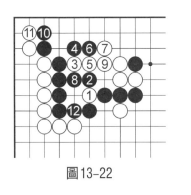

圖13-22

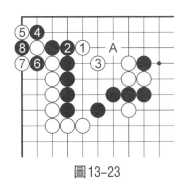

圖13-23

圖 13-24　白②粘過於老實，黑❸、❺、❼輕鬆就呈現出三眼兩做的姿態。

圖 13-25　白①封鎖並沒有意義，黑❷接上後③如立下則黑❹巧妙地尖，活棋應該不成問題。

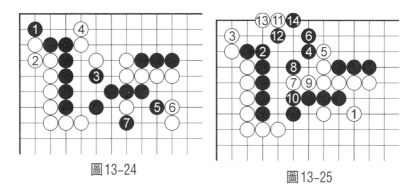

圖13-24　　　　　　　　　圖13-25

圖 13-26　白①飛則黑❷扳，白⑦至⑬後黑看似麻煩，但黑有⓮挖的妙手，可扭轉乾坤。

圖 13-27　白①接回時黑❷要先撲一下，這樣才能成劫，否則黑不成功。

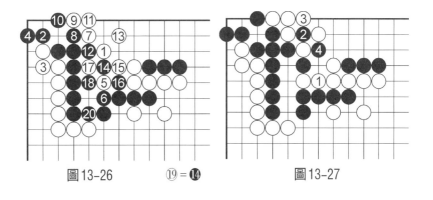

圖13-26　　　⑲＝⓮　　　圖13-27

圖13-28

圖13-29

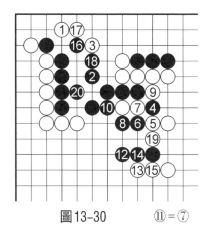

圖13-30　　　　⑪＝⑦

圖13-28　　白①點入的手法
結果會怎樣？黑❷如尖，白有③
跳的下法，黑很難繼續。

圖13-29　　黑❷、❹的手法也不行，⑤跳後可行也。

圖13-30　　黑❷佔據中心要點，白③飛保持聯絡又破
白眼，但黑❹尖後提白二子，⑯、⑱先手後⑳一下子做出
了兩隻眼。

圖13-31　　白③先下黑的那一手，即圖13-29的黑
❹，黑❹跳下後白⑤不得不防吧？黑❻後黑大功告成。

圖13-32　　白⑤小尖避開但仍然存在劫爭……

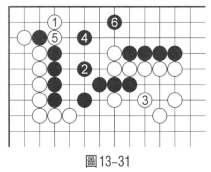

圖13-31

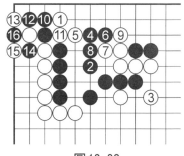

圖13-32

圖13-33　白有避開打劫的辦法嗎？③先尖後進行至⑪，黑⑫、⑭沖斷，黑⑯叫吃後看似黑A白B，黑B白A，黑總不行，但C長出，白D補後黑可E吃下白棋，但黑右下角沒了，這樣下雙方可行。白沒有殺掉黑左上角。

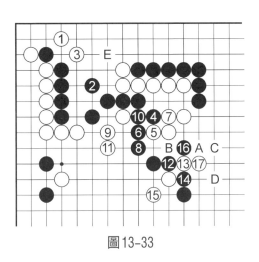

圖13-33

圖13-34　黑❷長出也是一途，⑤總是要補的，黑趁勢沖出，至⓴，明顯做出兩眼。

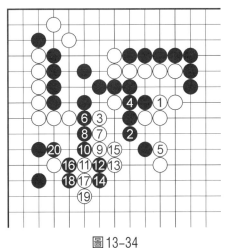

圖13-34

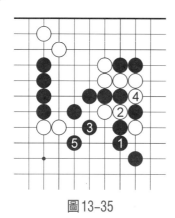

圖 13-35

圖13-35　白②如叫吃，黑可❸、❺對付，絲毫不影響活路。

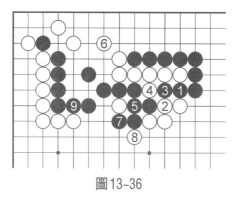

圖13-36

圖13-36　黑❶改為沖斷，也有用，至❾，黑仍簡單的退守即可。

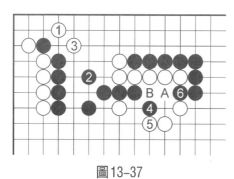

圖13-37

圖13-37　黑❻沖是黑的變招，白有A擋和B擋的選擇，A擋極不好下，B擋也不好下。

圖 13-38　⑥改為頂住試探黑，黑可❼挖，以下白極不好下。

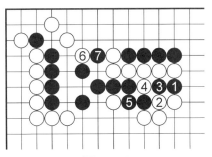

圖13-38

圖 13-39　白①尖則變化複雜，但黑總能應付，看來圖 13-32 白①、③的殺法也不成立。

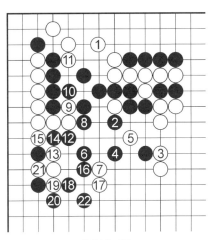

圖13-39

圖 13-40　白③飛了一手，對此黑❹如尖，以下應對至⓰，白可行。

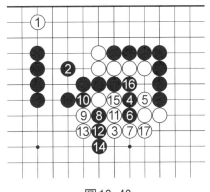

圖13-40

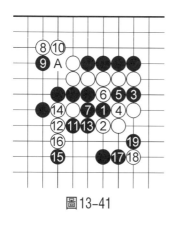

圖13-41

圖13-41　黑改為尖出，白⑧、⑩落後手，A位後有一眼，至⑲，黑可行。

圖13-42　白②在另一邊擋也沒有用，以下黑順利地連回老家。白失敗。

圖13-43　圖13-40中黑還可變招？在1位跨一手？對此，白②、④、⑥是先手，但白⑧不好，此手當A沖將黑這裡的眼位去掉，如圖進行黑可行，白⑧不好，本圖有誤，當以圖13-40為正。

綜上所述：白不能殺掉黑。

圖13-42　　　　　　　　圖13-43

第十四題　要補嗎？

　　圖14-1　基本圖：白要補一手嗎？對於左下角的白五子，黑能殺得了嗎？

圖14-1

　　圖14-2　黑尖是最易想到的一手，但有用嗎？白②、④俗拐後⑥扳，即將產生雙叫吃，黑❼避免，如圖白⑩扳後⑫虎，黑毫無作為。

圖14-2

圖14-3

圖14-4

圖14-5

圖14-3　黑❶退也沒有用，白②貼後黑A白B，黑B白A，竹籃打水一場空。

圖14-4　黑❶退多一手仍然無用？白⑥尖時黑必須補棋，白⑧連上後已無後顧之憂。

圖14-5　黑❶右扳不成立，白②扳後產生多個叫吃斷點。

圖14-6　黑❶退一手，白如沖後虎，黑有❺、❼的先手斷，白⑫不好，當在15位附近落子，如圖進行至⓲，白反而被殺。

圖14-6

圖14-7　　　⓮ = ⑨

圖14-8

圖14-9

圖14-7　白①應當斷，以下白如想吃住左邊數子不可能，雖然有⑪撲的好手，但⓰扳時⑰及時，其實白⑰當16位！待黑粘上後⑰斷。

圖14-8　黑❶再退一手又如何？雖說退有時有用，但在本圖不適用，白⑥扳後簡單地⑧、⑩、⑫連拍三手，黑棋筋被吃。

圖14-9　黑❶併也沒有用，白搬前法，⑩叫吃後⑫斷是次序，以下黑⓱狼狼逃出，但白⑱、⑳後黑不行。

圖14-10　黑❶、❸的下法有欺著的味道，白④挖正好中圈套，黑❺、❼將白封鎖，白⑧更為不妙，黑❾擠後⓫可以斷開白棋，白失利。

圖14-11　白①拐打吃時黑切不可隨手扳，否則被白扳，黑不好應，黑❷尖白逃不出去。

圖14-12　白應①拐，有③的叫吃，以下有A上扳的手段，一下子就沖出來了。

圖14-13　黑❶跳下的下法也不行，白②仍然叫吃，黑❸又要防，白④是決定性的一手，以下叫吃輕鬆逃出。

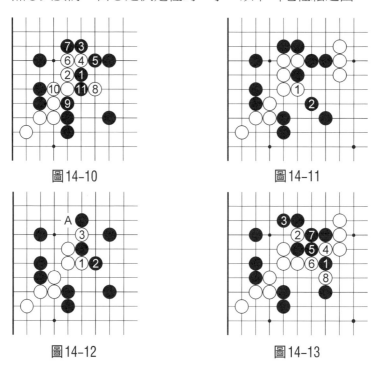

圖14-10　　　　　　　　　　圖14-11

圖14-12　　　　　　　　　　圖14-13

圖14-14　平跳攻擊包圍更加不行，白②跳後黑能怎麼樣，❸挖，白輕鬆叫吃就解決了。

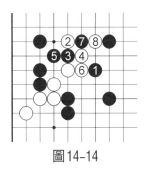

圖14-14

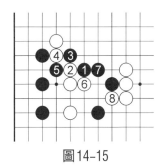

圖14-15

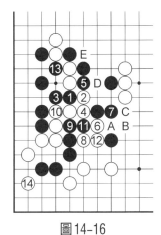

圖14-16

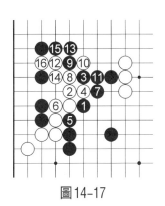

圖14-17

圖14-15　黑❶飛攻看似有力，但白②、④皆為先手，⑥拐後⑧沖，黑不能擋。

圖14-16　上圖黑❺改為❶挖，白只能從右下聯絡，❼後Ａ、Ｂ交換，進行至⑫，由於存在Ｃ斷後Ｄ、Ｅ的弱點，黑⓭不得已，白⑭跳入後可活。

圖14-17　那麼❶碰會怎樣呢？白②長出後黑❸跳做一種新的嘗試，黑❺、❼的配合看起來不錯，但白⑧沖時黑毛病頓顯，實在難。⑭當16位？

圖14-18　黑❾長多一手也無用，白⑩、⑫後黑斷點

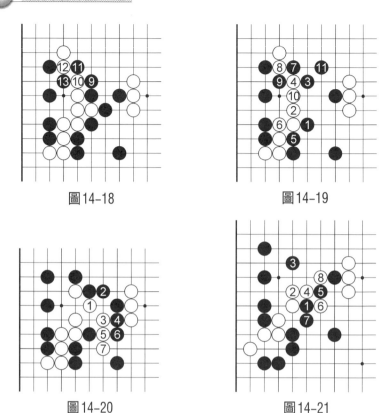

圖14-18

圖14-19

圖14-20

圖14-21

太多,防不了。

　　圖14-19　黑❸大跳具有一定的吸引力,白如盲目④靠,如圖有風險。

　　圖14-20　白①應該反抗,黑❷不退不可以,白③尖後一直沖下,可做眼、可沖出。

　　圖14-21　黑❸鎮行嗎?白④拐就輕鬆解決了。

　　圖14-22　黑❺退也沒有用,白⑥沖後⑧靠出。

　　圖14-23　圖14-17的延續,由於⑦、⑨、⑪的不當,黑成立了。

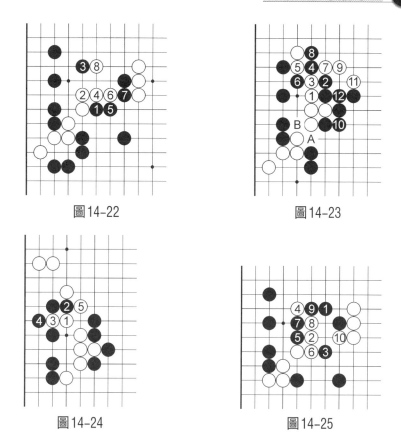

圖 14–22

圖 14–23

圖 14–24

圖 14–25

圖14–24　上圖白①應如本圖小尖，黑❷沖後白③、⑤手法巧妙，值得學習。

圖14–25　黑❶寬寬地木一手。象步的上一路簡稱木。白②尖後黑❸形所在，白④也是形，黑❺想出陰謀計，但白⑥應付得當，以下⑩拐後黑失敗……

圖14–26　❶跨好，以下⓱叫吃可能成劫，如圖至㉓，白不行。

圖14–27　上圖白⑩大隨手，白①下貼正確，一點小

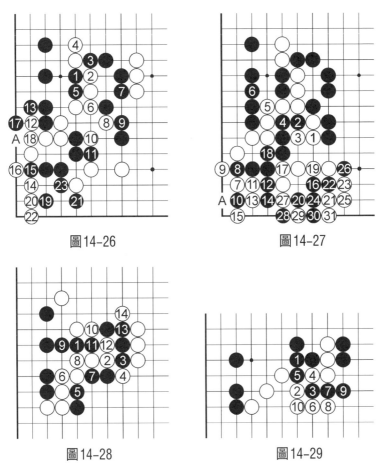

圖14-26

圖14-27

圖14-28

圖14-29

小的誤差也會改變一塊棋的命運，黑❿在13位跳根本不行，盡力夾也沒有用，黑⓰如A長，白⓱、黑㉘、白㉗，黑不行，黑⓰變招，但至㉛，黑不行。

　　圖14-28　白應改為沖斷，黑❺、❼先手後黑❶一子難辦，如❾連回，白❿後恰好可征吃黑棋筋。

　　圖14-29　黑愚形也沒有用，白②尖後一下子就叫吃逃出了。

圖14-30

圖14-31

圖14-32

⑲ = ❼

圖14-33

圖14-30　白②虎後黑❺、❼、❾挖斷，但收效甚微，白⑭沖下後又不行。

圖14-31　黑❶飛也不行，白②叫吃後黑❸不得不沖，⑥吃後沖出。

圖14-32　❾、⑩不應交換，這樣黑是有棋的。但忽略了一點，白④可5位！❾、⑩不交換，白⑩連上後黑A斷，以下有一個劫。

圖14-33　黑左下小尖結果又會如何？白②跳出常法，黑❸挖後雖可斷開，但白簡單地吃住黑子。

圖14-34

圖14-35

圖14-36

圖14-37

圖14-34　黑❶強硬，②、④、⑥後有手段嗎？如圖白⑧叫吃後形成劫爭，對黑來說不容易。

圖14-35　黑❶時白②可12位，但白②接上了，但這也沒關係，黑❸、❺想封鎖辦不到，白⑧、⑩、⑫叫吃後⑭斷吃後黑苦。

圖14-36　黑❷長出時白③亦粘，黑❹扳下後❻虎成形，白⑦如隨手一跳則大錯矣，黑❽先手後⑩勝利，白⑦當10位！不要下隨手棋！！！

圖14-37　黑❶挖也沒有用，就算白②不叫吃，長出，黑❸後白④沖，黑❺扳時白⑥叫吃及時，爭得⑧的先手，以下⑫沖下後黑反而被吃。

圖14-38

圖14-39

圖14-40

圖14-41

圖14-38 黑❶後❸挖的手段強烈，白⑥虎不能10位長，否則黑可斷，黑❼看似有一定作用，但白⑧叫吃後明顯脫圍出。

圖14-39 對於左下尖，白②托後④虎就可輕鬆解決問題。

圖14-40 黑❶併會是想不到的一手嗎？白會解不開嗎？如圖白用「守用跳」不行，黑❸、❺先手後❼尖沖！

圖14-41 上圖的繼續，白①沖做最後的努力，黑❷當然要扳，白③斷後⑤拐，似乎可行，但黑❻精彩。以下白A、C後做出一隻先手眼，做活不成問題。

圖14-42 白①小尖又會如何？黑❷鎮，白③只能扳

圖14-42

圖14-43

圖14-44

圖14-45

了，黑❹、❻、❽巧妙，黑❿反尖行否？還是有A、B的
下法？

圖14-43　白有①、③叫吃後⑤斷的柔軟力手段，黑
在8位叫吃不成立，請驗證，只好❻長出，恰好中了白的
步調，白⑦、⑨更為妙。

圖14-44　黑❶下A位，白②沖，白④斷後⑥不要說
在7位長出了，簡單地⑥叫吃後⑧粘就行了。黑❶下B位
也不行。

圖14-45　圖14-41的同類，黑❺改為斷，行嗎？白
⑥退後⑧跨，黑還是不行。

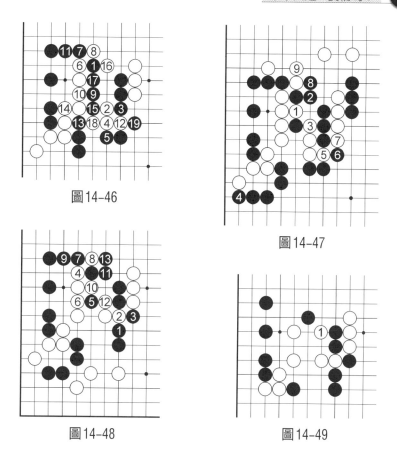

圖14-46

圖14-47

圖14-48

圖14-49

圖14-46　由於刺不行，黑❶單飛，白⑫有誤，⑯亦不行，至⑲，白反而被吃。

圖14-47　白①應叫吃後做一隻先手眼，以下⑤、⑦沖斷後黑意外地逃不出或三子被吃。

圖14-48　黑❶併後❸斷的下法也不行，如圖⑬後如上圖。如果白肯棄子，更簡單。

圖14-49　只要白肯棄三子，①更為簡單，但六目也不小，且對厚薄有關係，不可小視哉。

圖14-50 黑❷、❹的下法也不行，白⑤扳後可行。

圖14-51 黑❶尖更為不妙，白②後毛病盡顯。

圖14-52 黑❶愚形也不妙，白②仍可解決問題。

談了這麼多，只要白方不出錯誤，左下五子大可以不補棋。

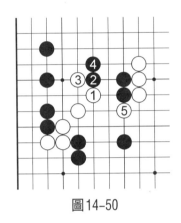

圖14-50

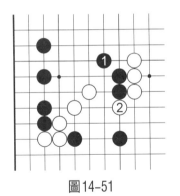

圖14-51

圖14-52

第十五題
姚書升(白)
——曹元尊:能殺嗎?

圖15-1　如何吃掉上中黑棋？能吃嗎？

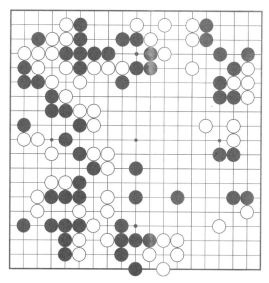

圖15-1

圖15-2　⑦不行，當8位，見下圖。

圖15-3　⓬後白很難有所作為。

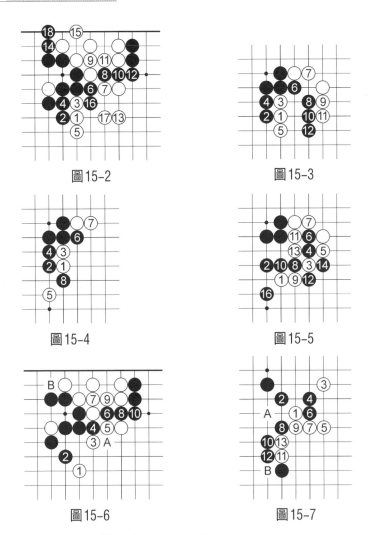

圖15-2　　　　　　　　　　圖15-3

圖15-4　　　　　　　　　　圖15-5

圖15-6　　　　　　　　　　圖15-7

圖15-4　⑤改在這裡也不行。

圖15-5　③不好。

圖15-6　❿後白有A、B兩處弱點，防不勝防。

圖15-7　⑬後黑有A、B兩處中斷點，不行。

圖15-8　❷、❹、❻好，①無用。

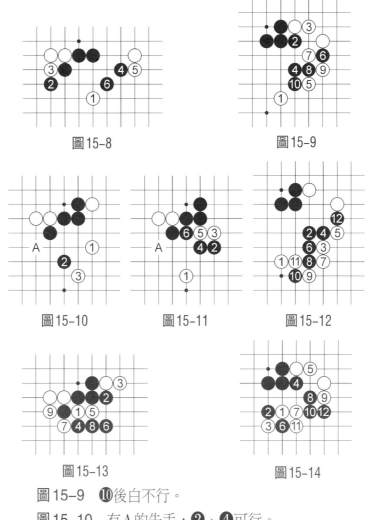

圖15-8　　　　　　　　　　圖15-9

圖15-10　　　圖15-11　　　圖15-12

圖15-13　　　　　　　　　圖15-14

圖15-9　　❿後白不行。

圖15-10　　有A的先手，❷、❹可行。

圖15-11　　有A的先手，③、⑤沖不斷。

圖15-12　　白不行。

圖15-13　　①斷也不行。

圖15-14　　①、③也不行。

圖15–15　①、③不行。

圖15–16　①點也不行。

圖15–17　①也不行。

圖15–18　①也不行。

圖15–19　這樣白可行，但❷、❹均可變。

圖15–20　❷即可行。

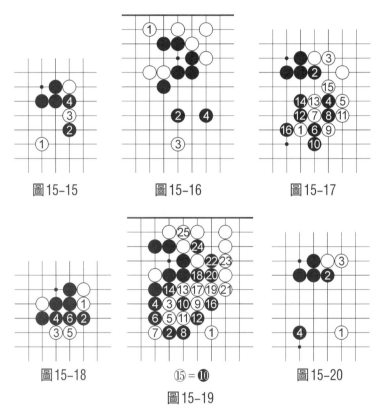

圖15–15　　　圖15–16　　　圖15–17

圖15–18　　　⑮＝❶　　　圖15–20

圖15–19

圖15–21　①也不行。

圖15–22　①、③也不行，見圖15–24。

圖15–23　❶後白不行。

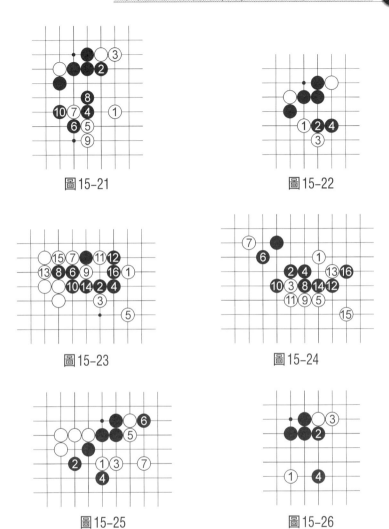

圖15-21

圖15-22

圖15-23

圖15-24

圖15-25

圖15-26

圖15-24 ③也不行。

圖15-25 ❹也不行。

圖15-26 ①也不行。

第十六題　最好的！

圖16-1　基本圖：⚠點入，黑應如何應對？A→F哪一點才是最好的，當然，分先後手。

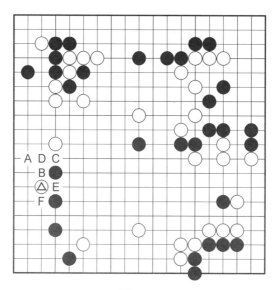

圖16-1

圖16-2　黑如A飛下，白①、③沖後⑤斷，瞄著6位雙叫吃，黑❻如粘，白⑦、⑨順勢撲下，⑪後黑後手補，左下角成白的了。

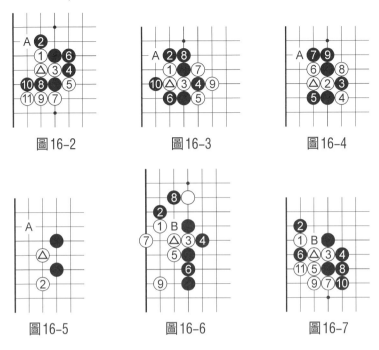

圖16-2　　　　　　圖16-3　　　　　　圖16-4

圖16-5　　　　　　圖16-6　　　　　　圖16-7

　　圖16-3　⑤斷時❻貼緊要，⑦叫吃時❽要上邊正確，⑨提後❿扳，將損失降到最小。

　　圖16-4　同圖16-3，大同小異。

　　圖16-5　對付一飛白有②的好手。

　　圖16-6　黑如B，白可①扳後③沖，白⑤拐時❻如叫吃白①，見下圖，❻防白叫吃，⑦虎做眼，黑❽必防，否則白斷無論如何受不了。⑨飛後活棋不成問題……

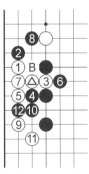

圖16-8

　　圖16-7　如圖❻叫吃，白⑦叫吃後⑨粘不成問題，黑❿壓時⑪叫吃，以下可向下二間跳，活了。

　　圖16-8　黑❹夾，頓起風雲雨，⑤扳只好如此，黑

❻叫吃後❽虎，白⑨不好，❿拐頭及時，白⑪尖出，黑⓬沖下，白不好辦。

圖16-9　⑨當扳，由於有叫吃，❿擋，⑪長出後活棋不成問題了。

圖16-10　黑❷跳出，不在乎白活棋，白③、⑤後⑦可活。

圖16-11　黑❷粘結實，白③亦粘，黑❹拐，⑤二間跳，黑❻刺後❽虎，看白如何動作？白⑨漂亮地虎……

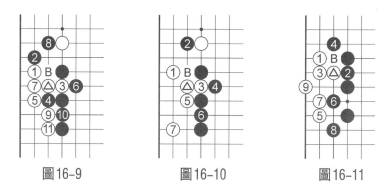

圖16-9　　　　圖16-10　　　　圖16-11

圖16-12　黑❻併，⑦只有向內長，❽扳下防白擴大眼位，白⑨長後可活。

圖16-13　白⑤當長，待❻長後白再⑦跳，⑪好，兩眼可以做出了。

圖16-14　但白③粘時黑❹可扳下，白如⑤斷，黑❻長出，此時白如⑦、⑨想吃下黑棋是不可能的，黑❿扳後⓬長出，當⓭再長時⓮可扳下了，白四氣，黑五氣，誰勝誰負一目了然。

圖16-15　白③虎，黑❹就叫吃，⑤如粘上黑可選擇上扳或下扳，下扳則先手，上扳則複雜，總之白不好。

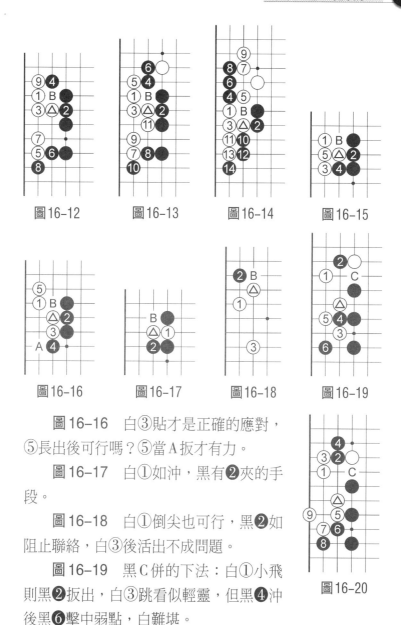

圖16-12　　　　圖16-13　　　　圖16-14　　　　圖16-15

圖16-16　　　　圖16-17　　　　圖16-18　　　　圖16-19

圖16-16　　白③貼才是正確的應對，⑤長出後可行嗎？⑤當 A 扳才有力。

圖16-17　　白①如沖，黑有❷夾的手段。

圖16-18　　白①倒尖也可行，黑❷如阻止聯絡，白③後活出不成問題。

圖16-19　　黑 C 併的下法：白①小飛則黑❷扳出，白③跳看似輕靈，但黑❹沖後黑❻擊中弱點，白難堪。

圖16-20　　白③當先長一手再⑤沖，以下⑦、⑨做眼

圖16-20

可活。

圖16-21　黑❷頂看似很強，但白③長起後黑怎麼辦？黑❹如擋，白⑤扳下後白可以了。

圖16-22　黑❷拐，白③當退，黑❹如扳斷，白⑤可斷，黑❻必長，此時白⑦可A吃❹、❻二子，看黑補不補，怎麼補。視情形爭先手：如圖⑦飛也行，黑❽、❿、⓬的手法殺不了白，⑮後黑角被破。

圖16-23　黑下D位，白①托不好，黑❷扳下後③如斷，正好黑❹可長，白不妙。

圖16-24　黑下D位，白①擠，黑❷粘吧？③飛後❹可擋。

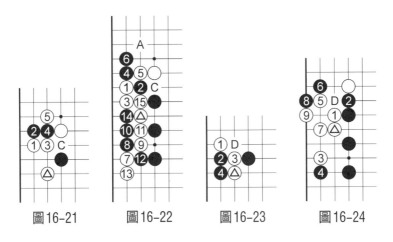

圖16-21　　圖16-22　　圖16-23　　圖16-24

圖16-24⁺　黑❷可立下，白③如沖後叫吃擋下，則黑❽可以吃下白三子。

圖16-24⁺⁺　白③當小尖觀動向，❹如擋上則⑤壓緊要，❻退則⑦連上，白基本沒有什麼問題了。❹如A接，白B……

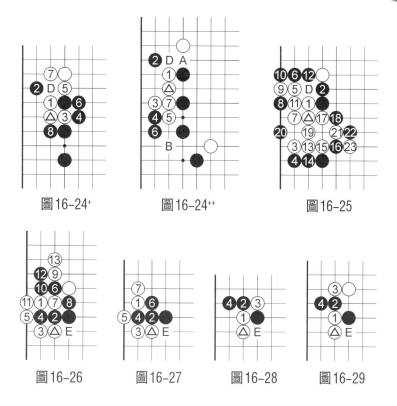

圖16–24⁺ 圖16–24⁺⁺ 圖16–25

圖16–26 圖16–27 圖16–28 圖16–29

圖16–25　❽如破眼，⑨、⑪只有照單全收，黑⑫得連，白⑬、⑮、⑰好調子，如圖成劫。③還可以飛到❹處。

圖16–26　黑如E，白①飛好，棋筋，但黑❷時白③稍微不好，當❹擋上，如圖③立下後黑❹趁勢沖下，雖然最後也是有驚無險。

圖16–27　❻如拐，白⑦長出即可。

圖16–28　白③如斷，不行，❹立下後白①、△被吃下。

圖16–29　③夾也不行。

圖16-30　白⑤直接粘上不好，黑❻粘上後可向上二間一路逃，白⑦以下想活，但黑⓬好手，⓮扳後白全滅。

圖16-31　白⑤當先叫吃，然後⑨再飛，⓾、⑪、⓬交換後⑬枷封鎖，黑❹、❽二子動彈不得。

圖16-32　黑下F位，白①連回正確。

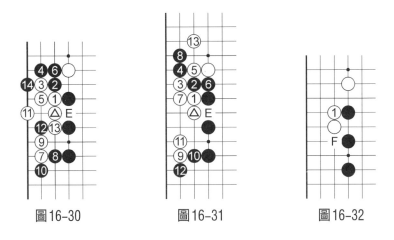

圖16-30　　　　圖16-31　　　　圖16-32

綜上所述，D最好，以圖16-24為正，F先手，也可考慮。

第十七題　妙　手

在複雜的局面下，白下出了△的妙手。

圖17-1　白△嵌後黑破綻百出，怎麼應付這一妙手？黑行嗎？

圖17-1

圖17-2　黑❶叫吃，白②粘上後黑如❸、❺沖斷不成立，⑥枷後可行。

圖17-2

圖17-3

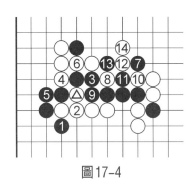

圖17-4

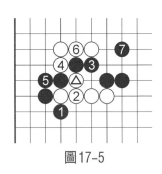

圖17-5

圖17-3　黑❶長出，白②叫吃不成立，黑❸粘上後可④、可❺，白如④，黑❺粘上後白△二子逃不出。

圖17-4　黑❶叫吃，白②粘上，黑❸長出考驗白，白如④叫吃後⑥連上，黑❼不好，被白滾打，以下不行。

圖17-5　黑❼當左一路，這樣可行。

圖17-6　當❶叫吃時，白②棄子而團可行。

圖17-7　黑❶粘，白②可以扳出，可行。

圖17-8　黑❶改為點，白②可粘，黑❸、❺想吃白子沒門，⑥、⑧延出二氣，再10位壓，黑不行。

圖17-6　　　　　圖17-7　　　　　圖17-8

第十八題　處　理

圖18-1　白先，如何處理好右、中兩塊棋？

圖18-1

圖18-2　黑❷隨手一扳，白③好手，❹無奈？白⑤長後黑如❻尖，白⑦後白⑮吃下黑⓬一子，白好，但❷可變。

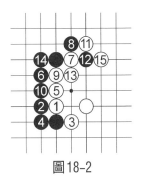

圖18-2

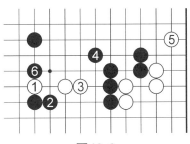

圖18-3

圖 18-3 黑❷可以
長進來，白③併後黑❹
尖，白⑤飛不好，黑❻夾
後白不行。

圖 18-4 白③可選
擇尖，這一手改變了局
面，不要小看小小的一
手，❹如挖，白⑤叫吃後
⑦壓，黑❽要防 A 的手
段，白⑨飛後右邊處理好
了，黑此時只有 10 位封
鎖，但白⑪後可與左邊聯
繫。白可行。

圖 18-5 ❹如夾，
白⑤沖，❻如擋上，白可
⑦斷，以下黑的反抗無
效，白㉓拐頭後黑大龍被
吃了。

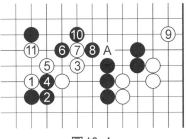

圖18-4

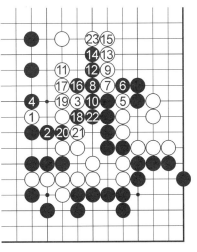

圖18-5

圖 18-6　黑❹改為尖，防止白沖斷，白⑤活了再說，黑❻又夾，認為這是要點，白⑦飛，黑如亦飛，白⑨、⑪沖斷，黑不行，但❻可變。

圖18-6

圖 18-7　❻先便宜一下，❽又是要點，⑨飛黑❿不得不斷，但白⑪、⑬推進後⑮尖，好，⓰不得不補了，白⑰又是妙手，黑三子難辦。

圖 18-8　黑❹改為跳，這改變了局面，沒有多的漏洞，白如按上圖已不行。⑨不行，當右一路。

圖 18-9　白⑨改為跳，黑❿扳後頂，這一套路好，白⑬連上後黑⓮斷，以

圖18-7

圖18-8

圖18-9　　　㉑＝⚪

下黑⑱叫吃好，在絕望中看到了轉機，㉒後白⑮、⑰二子
被吃下，黑成功了！

　　圖18-10　❹如打吃，白⑤可反叫吃，❻只好連上
吧？白⑦後將三子吃下，黑❿又落了個後手，白⑪併後活
了。

　　圖18-11　有A沖，吃不掉右邊的白子。

圖18-10　　　　　　　　圖18-11

　　圖18-12　⑨改為飛又如何？黑❿只此一手？白⑪沖
後斷提一子，⑰又是先手，待⑱長後⑲、㉑吃下一子，一
切OK。

㉑ = ❽

圖18-12

　　圖18-13　黑❿改為飛,但白可㉑、㉓叫吃後㉕拐,輕易就連上了。

圖18-13　　　　　㉘＝❽

　　圖18-14　白⑤大跳好手,黑如❻、❽應對,白⑨虎後補中斷點。

　　圖18-15　黑❹改為鎮頭,白⑤又尖,黑❻跳下想殺棋是不成立的,白⑦沖後⑨沖,待黑擋上後⑪斷,黑斷點太多。

圖18-14　　　　　　　　圖18-15

　　圖18-16　黑如❹反尖,白⑤可連,❻、❽扳斷後⑨可叫吃,然後⑪、⑬、⑮後不難脫離困境。

　　圖18-17　❹點也不行。⑤併後聯絡正常。

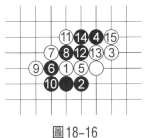

圖18-16

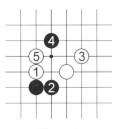

圖18-17

圖18-18 黑❹改為扳，黑❻跳對左右都有影響，白如顧及右邊，在7位飛，黑A後白B，此時黑❽至⓬可切斷白棋，這樣白棋不好。

圖18-19 黑⓾飛時白⑪不好，當A？⓬擋後

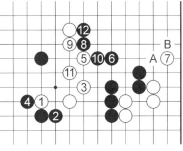

圖18-18

⑬的下法不可取，黑⓮、⓰順風順水，白不行。

圖18-20 白⑤長出，誓不甘心了，黑❻就貼，白⑦跳出，黑❽就靠，白⑨扳⓾就併，白仍找不到出路。

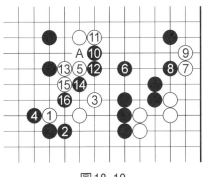

圖18-19

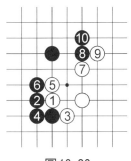

圖18-20

圖18-21　白⑦飛好，黑❽補時白做活右邊，黑⑫飛攻，白⑬壓，看黑棋怎麼辦。黑⑭沖時⑮就擋上，⑯不拐不行，否則A叫吃受不了。⑰粘上後可⑱可⑲，總之沖出來了。

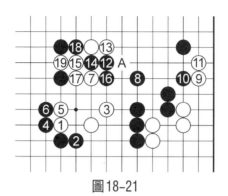

圖18-21

圖18-22　⑦跳也可行，但當⑩點入時切不可戀子，⑪飛出好，要⑫連回，⑬頂妙手，以下至⑰，⑱只好聯絡，⑲立下後吃下右上角。

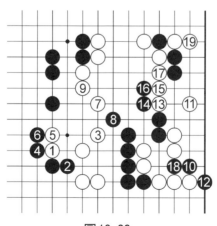

圖18-22

歡迎至本公司購買書籍

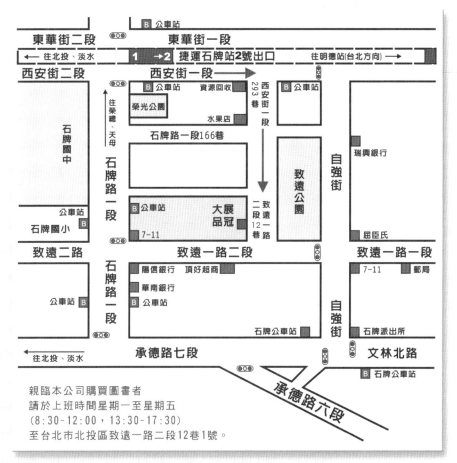

親臨本公司購買圖書者
請於上班時間星期一至星期五
(8:30-12:00，13:30-17:30)
至台北市北投區致遠一路二段12巷1號。

建議路線
1.搭乘捷運
　　淡水信義線石牌站下車，由月台上二號出口出站，二號出口出站後靠右邊，沿著捷運高架往台北方向走(往明德站方向)，其街名為西安街，約80公尺後至西安街一段293巷進入(巷口有一公車站牌，站名為自強街口，勿超過紅綠燈)，再步行約200公尺可達本公司，本公司面對致遠公園。

2.自行開車或騎車
　　由承德路接石牌路，看到陽信銀行右轉，此條即為致遠一路二段，在遇到自強街(紅綠燈)前的巷子左轉，即可看到本公司招牌。

國家圖書館出版品預行編目資料

圍棋實戰攻防18題／馬世軍　編著
　　——初版，——臺北市，品冠文化，2019〔民108.2〕
　　　面；21公分 ——（圍棋輕鬆學；29）
　　　ISBN 978－986－5734－95－4（平裝；）
1.圍棋
997.11　　　　　　　　　　　　　　　　107021845

圍棋實戰攻防 18 題

編　　著／馬世軍

責任編輯／倪穎生

發 行 人／蔡孟甫

出 版 者／品冠文化出版社

社　　址／台北市北投區（石牌）致遠一路2段12巷1號

電　　話／（02）28233123・28236031・28236033

傳　　眞／（02）28272069

郵政劃撥／19346241

網　　址／www.dah-jaan.com.tw

E－mail／service@dah-jaan.com.tw

承 印 者／傳興印刷有限公司

裝　　訂／眾友企業公司

排 版 者／弘益電腦排版有限公司

授 權 者／安徽科學技術出版社

初版1刷／2019年（民108）2月

售 價／240元

大展好書　好書大展
品嘗好書　冠群可期

大展好書　好書大展

品嘗好書　冠群可期